集联百副

欧阳询《虞恭公碑》

百副

集联

中国历代经典碑帖集联系列

◎ 王丙申 编著

萬卷圖書天禄上

四時雲物月華中

中原出版传媒集团
中原传媒股份公司
河南美术出版社
·郑州·

图书在版编目（CIP）数据

欧阳询《虞恭公碑》集联百副/王丙申编著. — 郑州：河南美术出版社，2021.11
（中国历代经典碑帖集联系列）
ISBN 978-7-5401-5626-8

Ⅰ．①欧… Ⅱ．①王… Ⅲ．①楷书－碑帖－中国－唐代
Ⅳ．①J292.24

中国版本图书馆CIP数据核字（2021）第224600号

中国历代经典碑帖集联系列

欧阳询《虞恭公碑》集联百副

王丙申　编著

出 版 人　李　勇
选题策划　陈　宁　王士松
责任编辑　王士松
责任校对　王淑娟
封面设计　陈　宁
版式设计　张国友
出版发行　河南美术出版社
　　　　　地　　址　郑州市郑东新区祥盛街27号
　　　　　邮政编码　450000
　　　　　电　　话　0371-65788152
设计制作　河南金鼎美术设计制作有限公司
印　　刷　河南金之汇信息技术有限公司
开　　本　889mm×1194mm　1/12
印　　张　9
字　　数　112.5千字
印　　数　3000册
版　　次　2021年11月第1版
印　　次　2021年11月第1次印刷
书　　号　ISBN 978-7-5401-5626-8
定　　价　39.80元

序言

中国书法自殷商甲骨文字产生以来，随着篆书、隶书、草书、行书、楷书的字体演变，用朴素的书法艺术形式书写并传播着厚重的中华优秀传统文化，绵延至今，推动着中华民族的繁荣和发展，成为辅助中国传统文化发展的核心力量之一。中国书法历史长河里群星璀璨，数以万计的经典书法作品值得后人临摹和研究，推动着中华书法文化的蓬勃发展、长盛不衰。历史告诉我们，临摹古代书法名碑名帖是承传中华书法基因的有效路径。

对联是中华经典文化中的一种对偶文学，言简意赅，对仗工整，是中华文学语言中一种独特的艺术形式，可运用于庆贺、颂扬、自勉、兴业、励志等社会生活的场景中。诚然，对联创作是中华儿女喜闻乐见的一种文学活动。

中华对联名品用中华优秀书法字体来表现，可使对联文化大放异彩，既能美化时代生活，愉悦大众心灵，又能使两种文化艺术形式生生不息，可谓相得益彰。王丙申先生就是基于发展和繁荣中华对联书法文化之初衷，精心编撰了这套《中国历代经典碑帖集联系列》丛书，给广大学人提供了对联书法集字创作的范本。

王丙申先生长期专注于中国书法教育事业的前沿，文化积淀深厚，教学经验丰富，出版图书30余种。书法集字是书法创作的桥梁，做经典对联集字图书奉献于当代学林，是王丙申先生的夙愿。本套书汇集古今经典对联文本，分别用欧阳询《九成宫醴泉铭》、颜真卿《多宝塔碑》、柳公权《玄秘塔碑》、颜真卿《颜勤礼碑》等中国书法经典碑帖中的字形，或使用该碑中部首和笔画组成的字形，按照从四言到多言的顺序，编排成100副具有较高艺术价值的名联书法集字范

本，供书法爱好者临摹和参考，服务于丰富的社会生活，助力传播书法文化和对联文化。本套书各分册分别用一通名碑或一本名帖中的书法字形集成100副对联，内容覆盖面广，具有全面性；对联字体不仅要保持书法字形原貌，还要体现浑然天成的古韵章法，编排难度大，在当今图书品类中具有独特性。

　　本册为欧阳询《虞恭公碑》集字（个别字取自欧阳询书其他经典碑中的字形）对联书法范本。《虞恭公碑》，又称《温公碑》《温彦博碑》，全称是《唐故特进尚书右仆射上柱国虞恭公温公碑》，为唐朝宰相、文学家岑文本撰文，欧阳询书丹，唐贞观十一年（637）立，为欧阳询晚年楷书作品。多数学者认为此碑结体严谨匀整，平正清穆，气度雍容，格韵淳古，矩法森严，体方笔圆，是唐初最标准的正书格调，为晋唐正脉，楷法极则，欧书中之最足宝贵者。其集成的对联有平正婉和之美感。

　　限于专业水平，我们在编辑出版中可能会出现纰缪，诚待文化学者批评指正，我们会继续修订完善。

编者

2021 年 9 月

目　录

049 道德光华温润玉／文章和气吉祥云

050 高节羽书期独传／恭谈祖德朵颐开

051 古人所重在大节／君子於学无常师

052 好书不厌看还读／益友何妨去复来

053 精神到处文章老／学问深时意气平

054 灵石凌风存古意／长川注爵洗雄心

055 门前大道飞龙马／宅后藩园畜凤凰

056 岂因果报方行善／不为功名亦读书

057 千秋笔墨惊天地／万里云山入画图

058 清风有意难留我／明月无心自照人

059 穷经岂有息肩日／学道方为绝顶人

060 群芳呈艳香清远／万木争荣叶绿新

061 山静日长仁者寿／荷香风善圣之清

062 山中人惟知自乐／天下事不在多言

063 一举成材家国兴／十年苦读功名就

064 世事洞明皆学问／人情练达即文章

065 事能知足心常乐／人到无求品自高

066 室有名花樽有酒／门无俗客案无尘

067 松间明月长如此／身外浮云何足论

068 庭中有竹春常在／山静无人水自流

069 同心同德家道盛／相亲相爱情谊长

070 万卷图书天禄上／四时云物月华中

071 万里鹏程平地起／四时鸿运顺意来

072 万物静观皆自得／四时佳兴与人同

073 唯大英雄能本色／是真名士自风流

074 言之高下在於理／道无古今惟其时

075 遥看北斗挂南岳／常撞大吕应黄钟

076 一室图书自清洁／百家文史足风流

077 远山无墨千秋画／近水带弦万古琴

078 云路高翔比翼鸟／龙池深种并蒂莲

079 自古在昔有述作／当今之世咸清贤

080 自静其心延寿命／无求於物长精神

081 祖国江山千古秀／中华大地万年春

082 安定团结人心所向／正本清源国运必兴

083 赤野生姿青田矫翰／白云怡意清泉洗心

084 传家有道惟存忠厚／处事无奇但求率真

085 德有润身礼不愆器／玉温庭照兰生室香

086 风至山中无不和畅／月生海上自极高明

087 君子处事有忍乃济／儒者嘱辞既和且平

088 门有古松庭无乱石／秋宜明月春则和风

089 秋月春花不少佳处／高山流水别有知音

090 仁者为人学者为己／周而不比和而不同

091 山高月小人影在地／水落石出江流有声

092 天地有情长养物／山林无事自是清流

093 为乐及时令德无极／去古不远直道在斯

094 温然而时恭慨然而义／忠以自勖德清以自修

095 学为儒宗行为士表／冠乎群彦简乎圣心

096 绎史诵经思在古昔／登高极远显於今时

097 至性至情得天者厚／实心实政感人也深

098 名山大川不分门户／诸子百家各效文章

099 待足几时足知足自足／求闲何日闲偷闲便闲

100 大本领人当日不见有奇异处／真学问者终身无所谓满足时

101 附：常用对联集萃

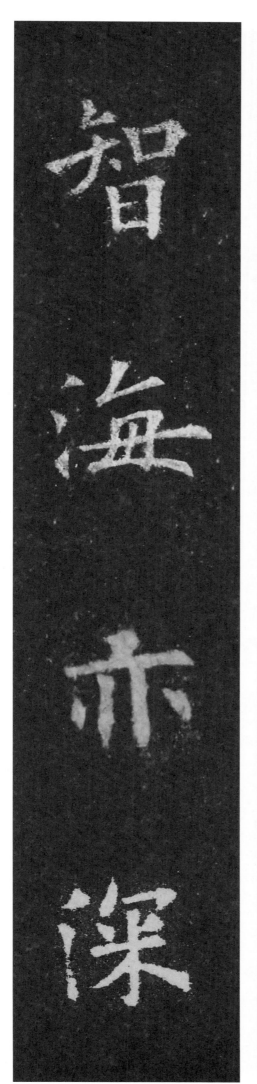

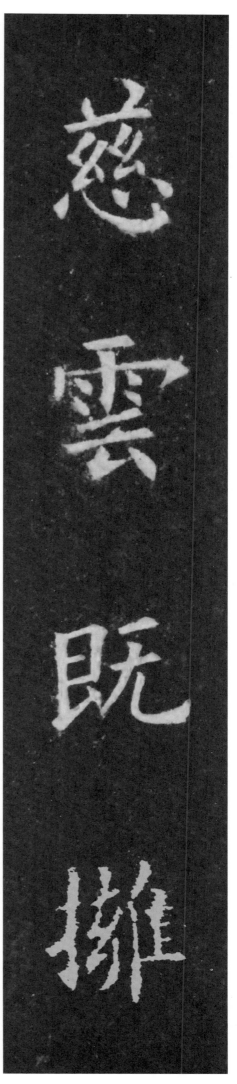

◎ 欧阳询《虞恭公碑》集联百副

慈云既拥
智海亦深

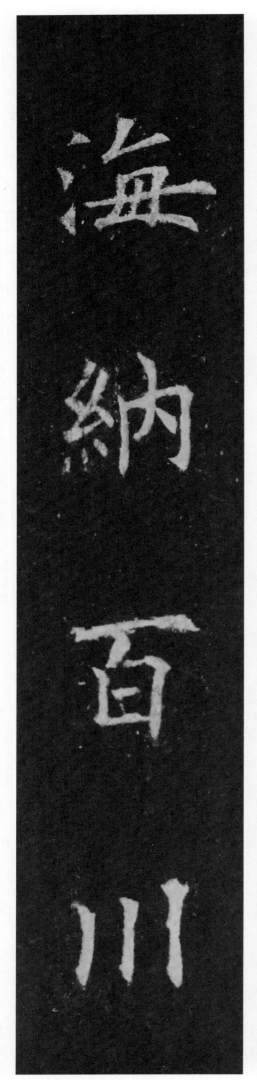

◎ 欧阳询《虞恭公碑》集联百副

德垂千载

海纳百川

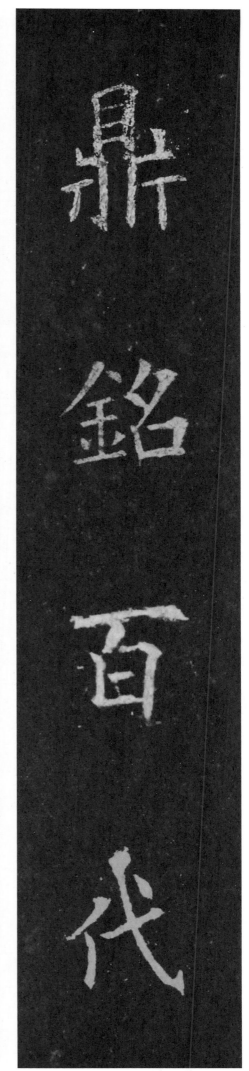

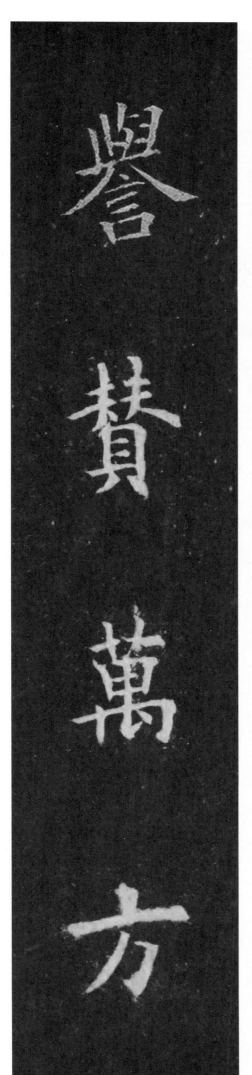

◎ 欧阳询《虞恭公碑》集联百副

鼎铭百代
誉赞万方

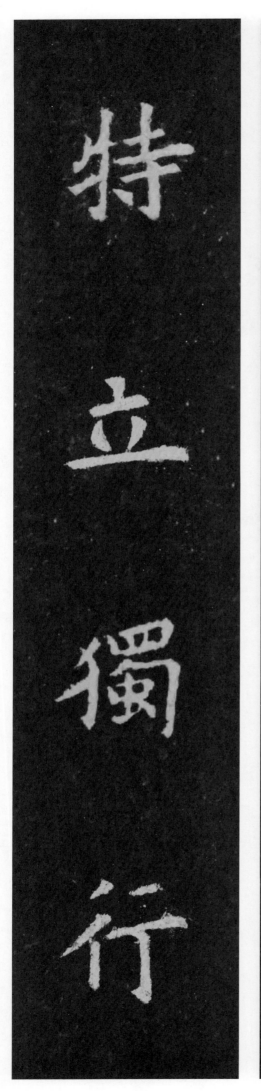

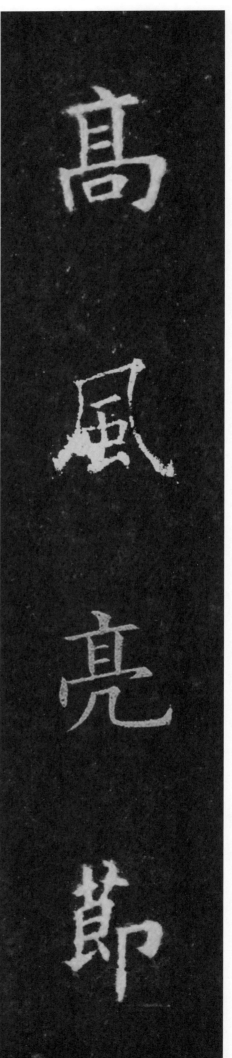

◎ 欧阳询《虞恭公碑》集联百副

高风亮节
特立独行

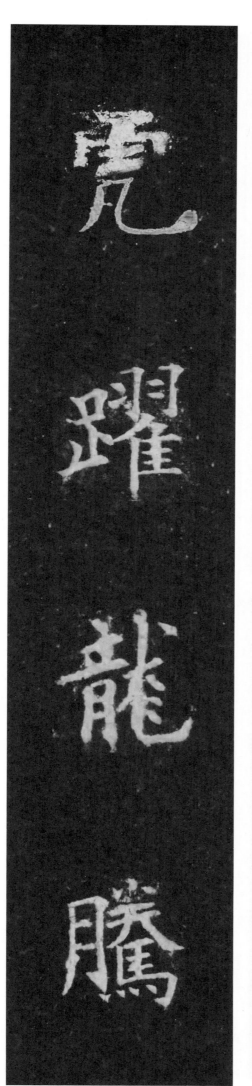

◎ 欧阳询《虞恭公碑》集联百副

金声玉振

虎跃龙腾

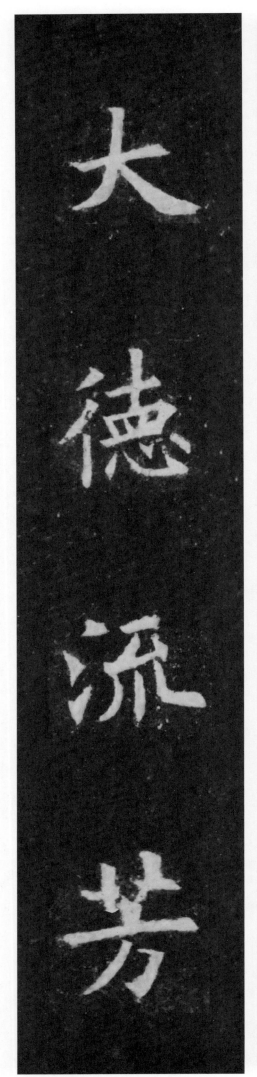

◎ 欧阳询《虞恭公碑》集联百副

精忠报国
大德流芳

精忠报国
大德流芳

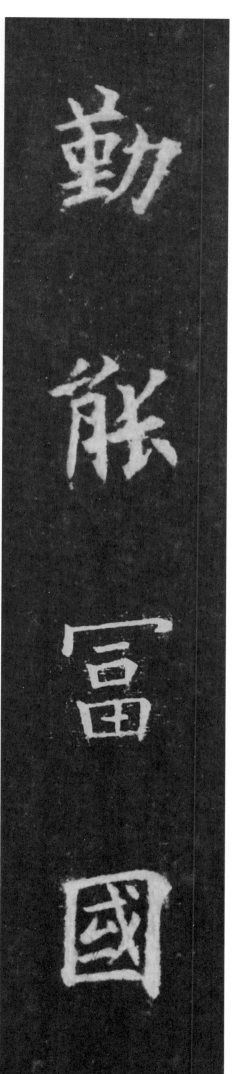

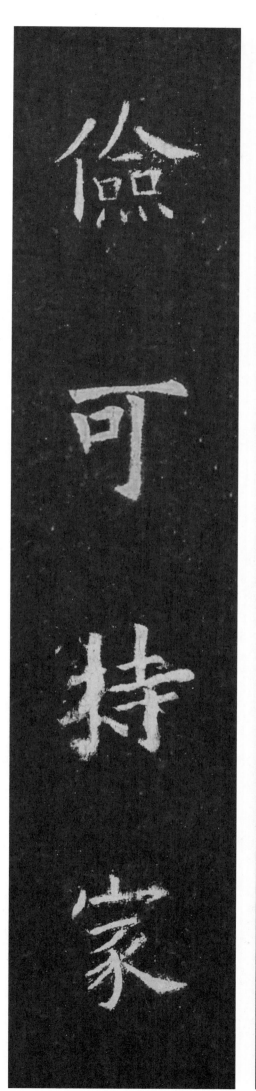

◎ 欧阳询《虞恭公碑》集联百副

勤能富国
俭可持家

中国历代经典碑帖集联系列

◎ 欧阳询《虞恭公碑》集联百副

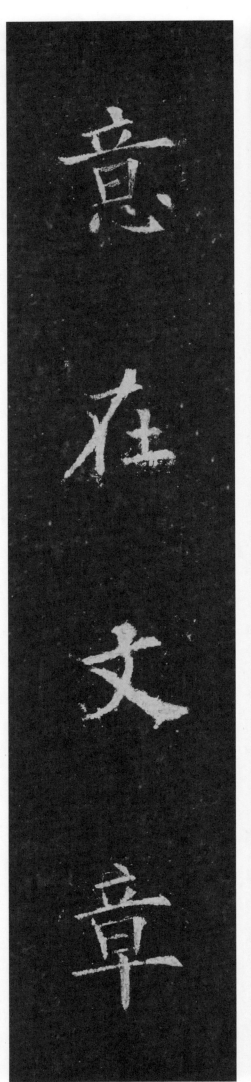

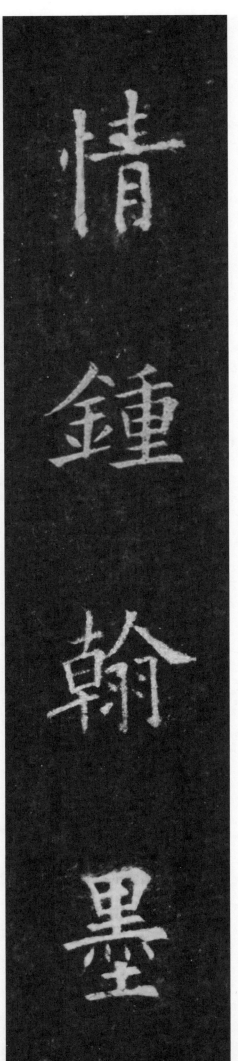

意在文章

情钟翰墨

情钟翰墨
意在文章

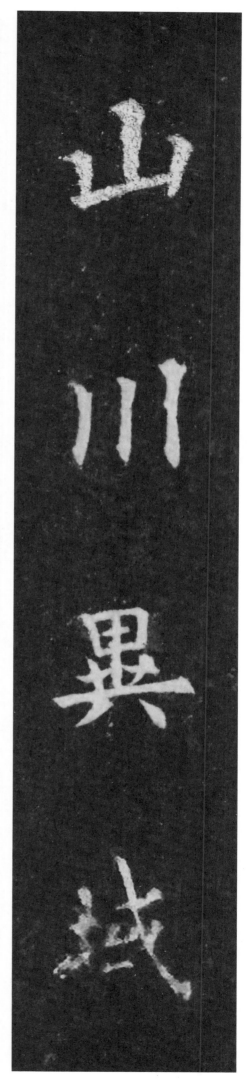

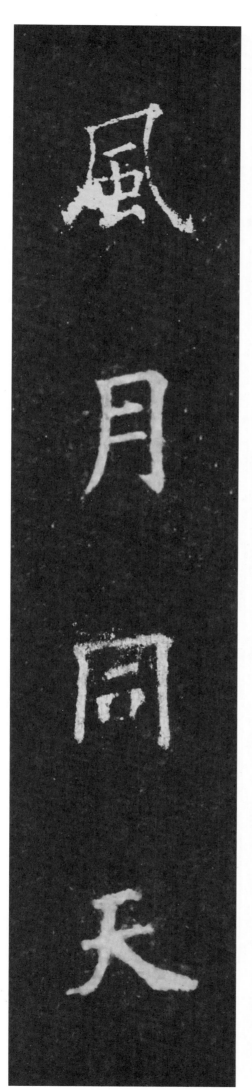

◎ 欧阳询《虞恭公碑》集联百副

山川异域
风月同天

山川异域
风月同天

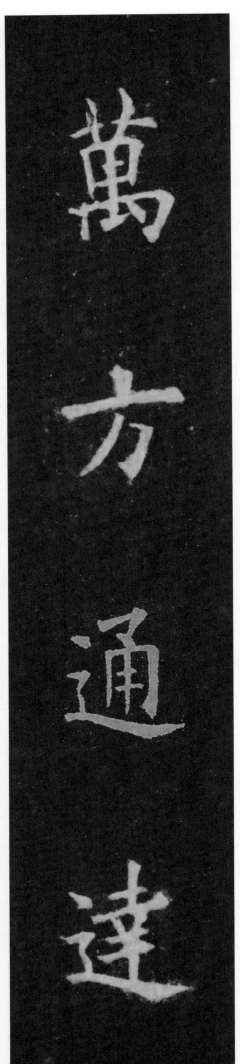
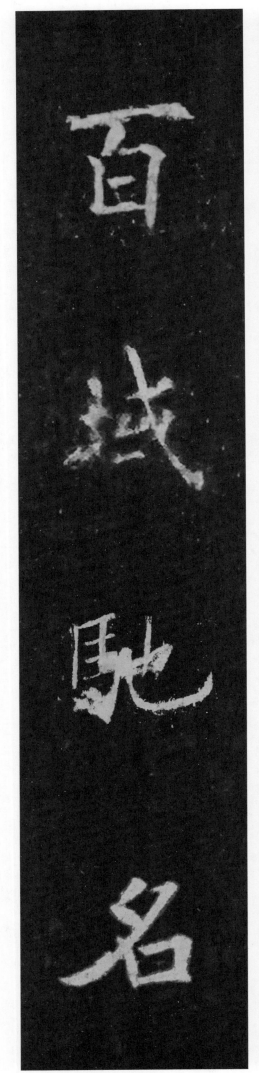

◎ 欧阳询《虞恭公碑》集联百副

万方通达
百域驰名

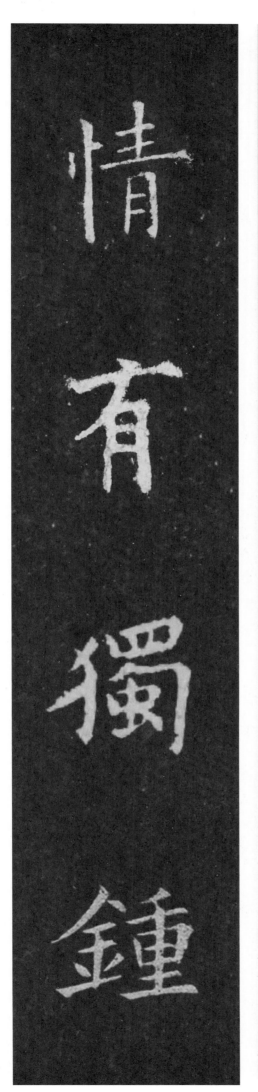

◎ 欧阳询《虞恭公碑》集联百副

心无旁骛
情有独钟

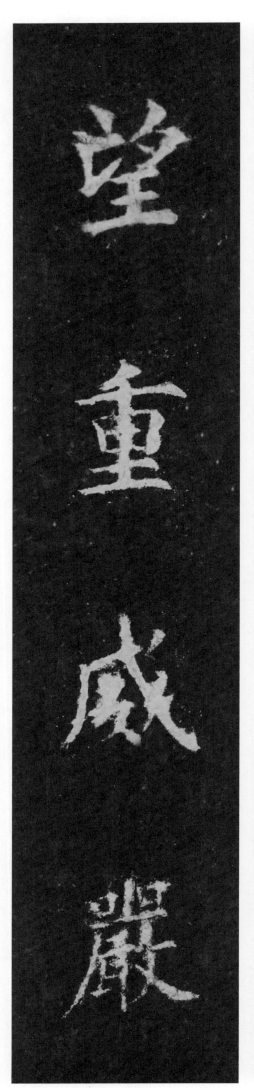

◎ 欧阳询《虞恭公碑》集联百副

学先经术

望重威严

学先经术
望重威严

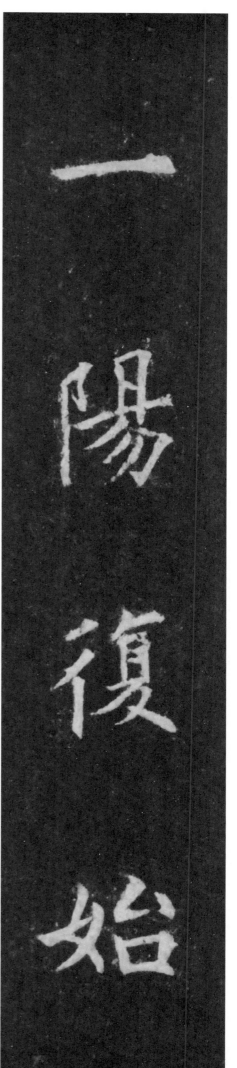
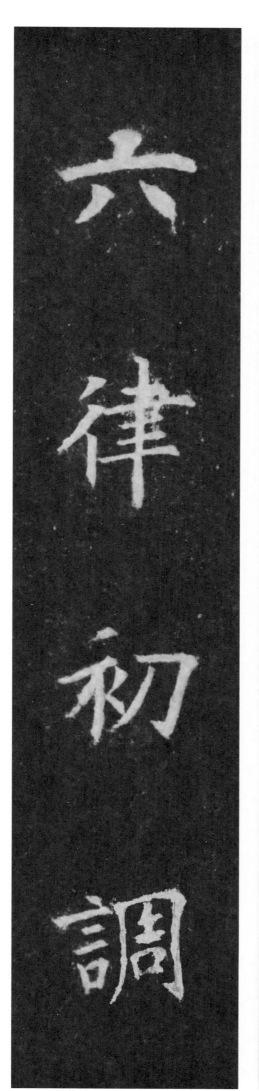

◎ 欧阳询《虞恭公碑》集联百副

一阳复始

六律初调

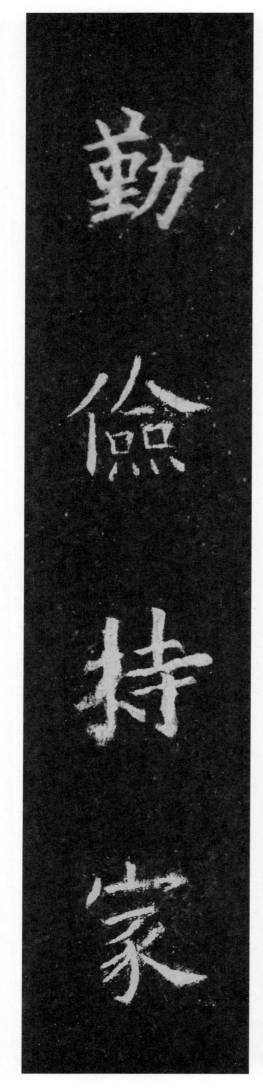

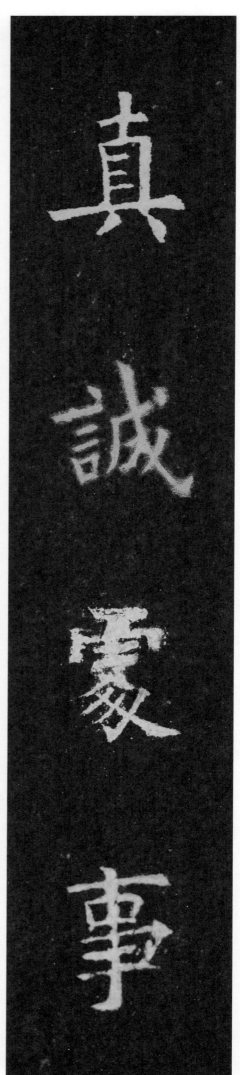

◎ 欧阳询《虞恭公碑》集联百副

真诚处事

勤俭持家

真诚处事

勤俭持家

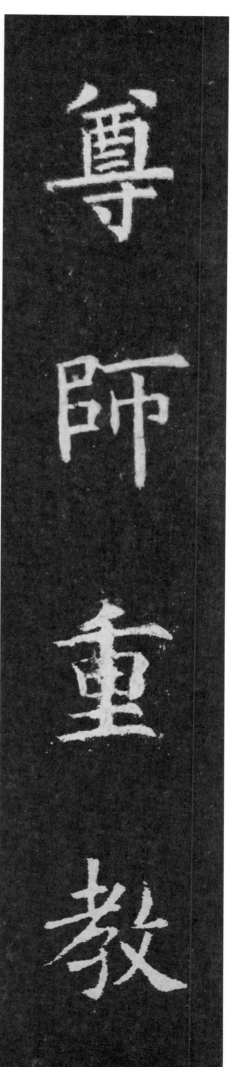

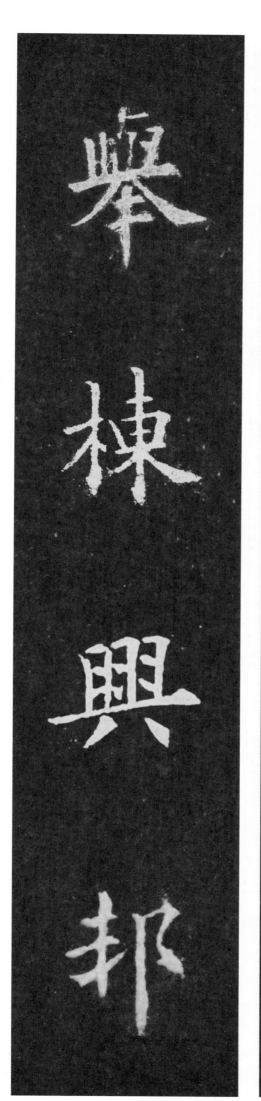

◎ 欧阳询《虞恭公碑》集联百副

尊师重教

举栋兴邦

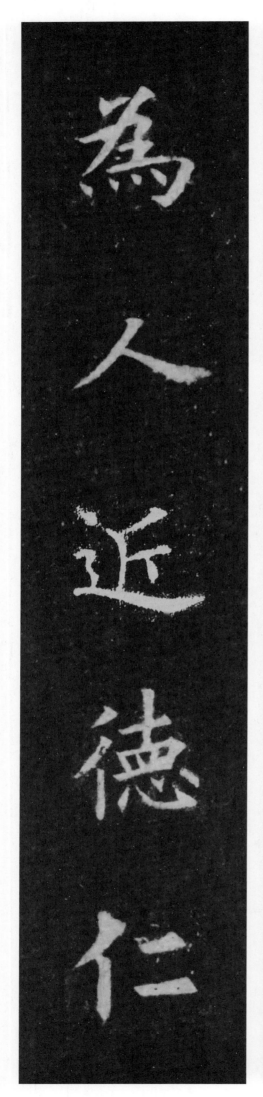
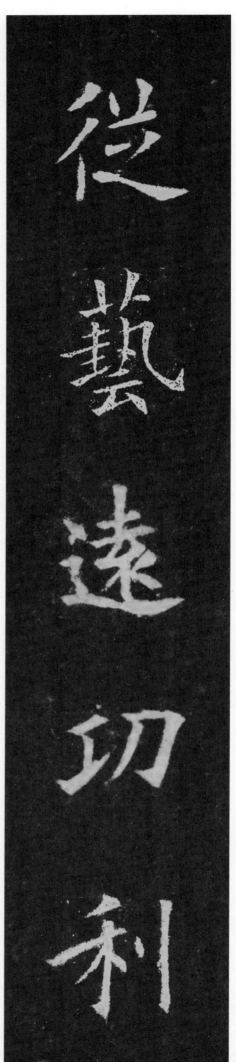

◎ 欧阳询《虞恭公碑》集联百副

從藝遠功利

為人近德仁

从艺远功利
为人近德仁

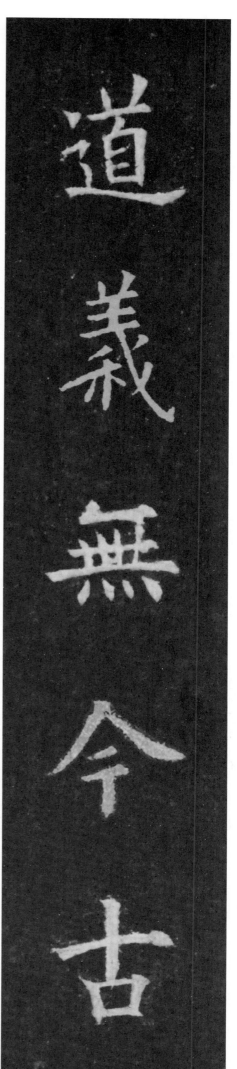

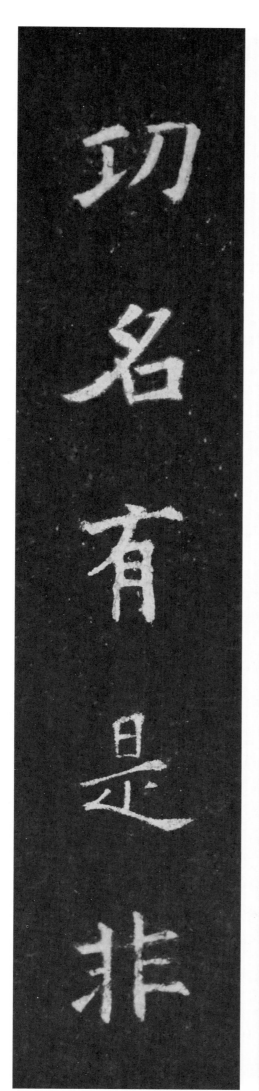

◎ 欧阳询《虞恭公碑》集联百副

道义无今古
功名有是非

中国历代经典碑帖集联系列

◎ 欧阳询《虞恭公碑》集联百副

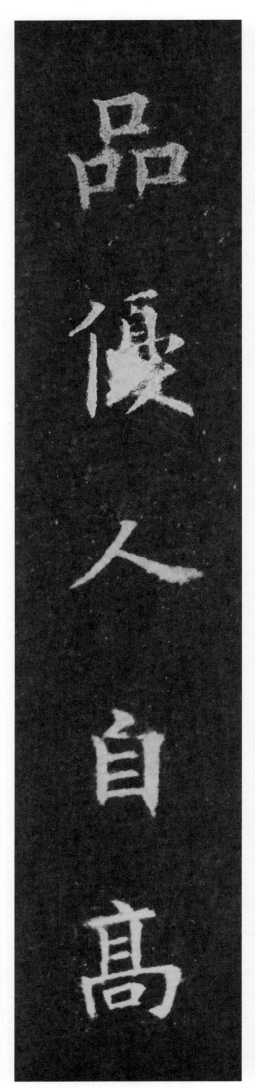

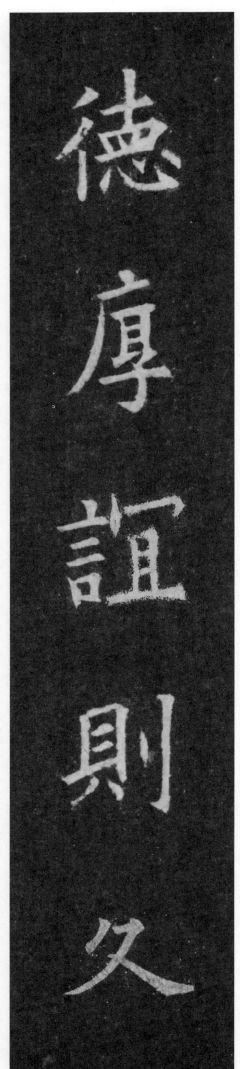

德厚谊则久
品优人自高

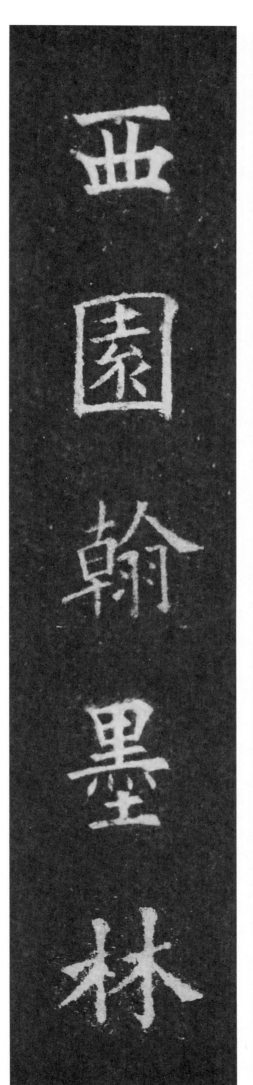

◎ 欧阳询《虞恭公碑》集联百副

东壁图书府
西园翰墨林

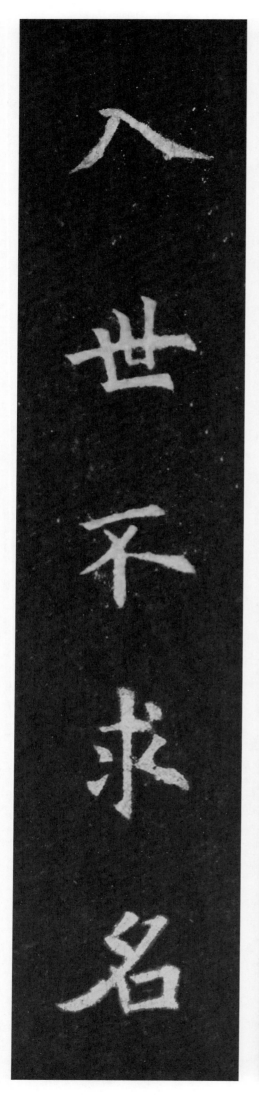

◎ 欧阳询《虞恭公碑》集联百副

读书能见道
入世不求名

读书能见道
入世不求名

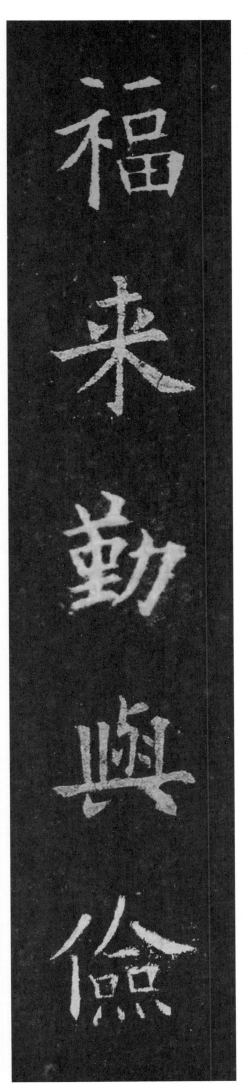

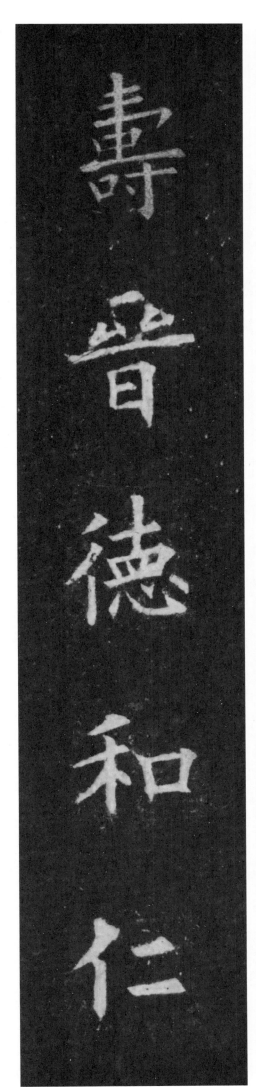

◎ 欧阳询《虞恭公碑》集联百副

福来勤与俭

寿晋德和仁

中国历代经典碑帖集联系列

◎ 欧阳询《虞恭公碑》集联百副

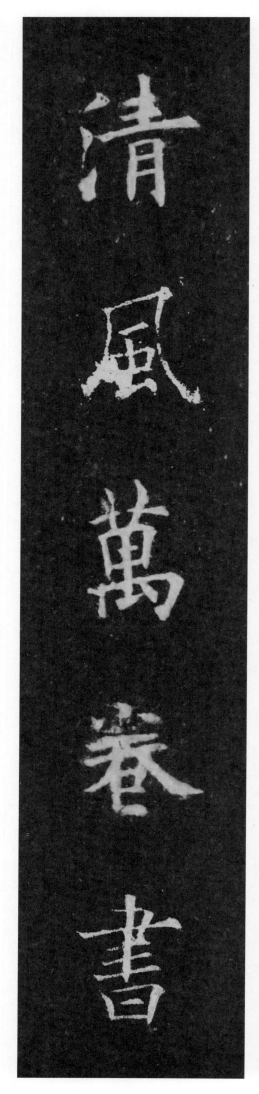

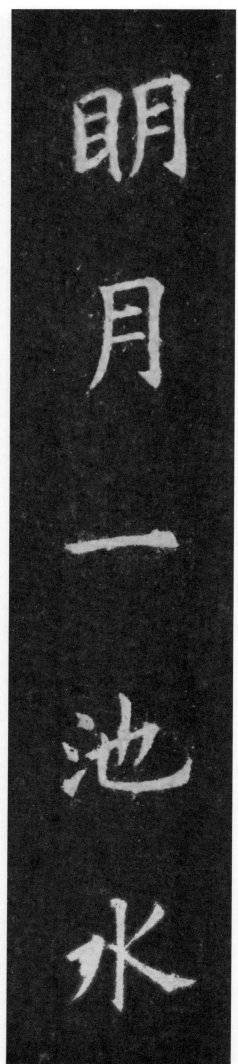

明月一池水
清风万卷书

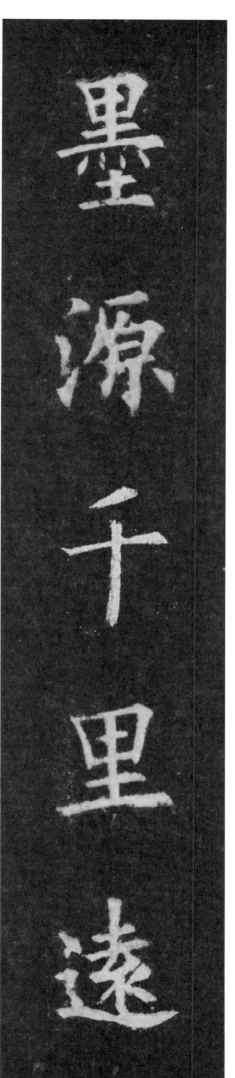

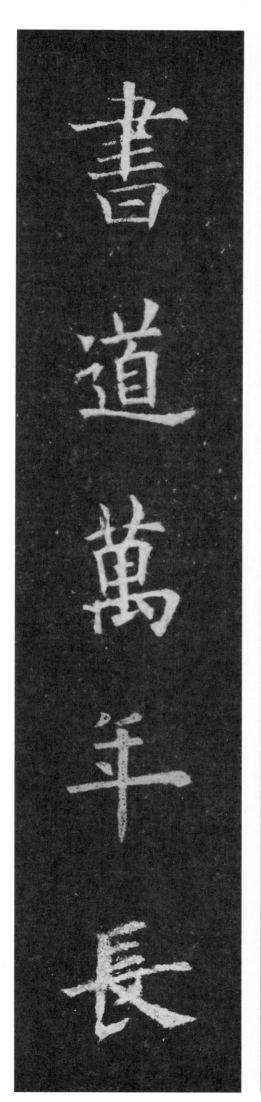

◎ 欧阳询《虞恭公碑》集联百副

墨源千里远
书道万年长

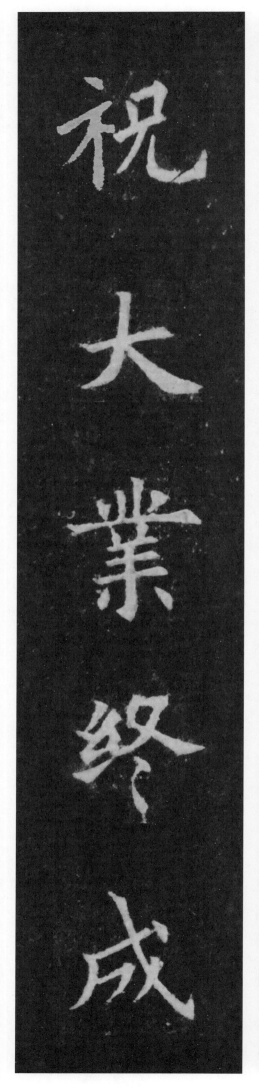

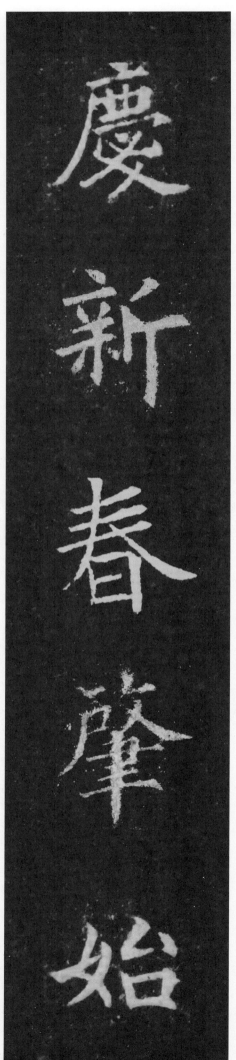

◎ 欧阳询《虞恭公碑》集联百副

庆新春肇始
大业终成

庆新春肇始
祝大业终成

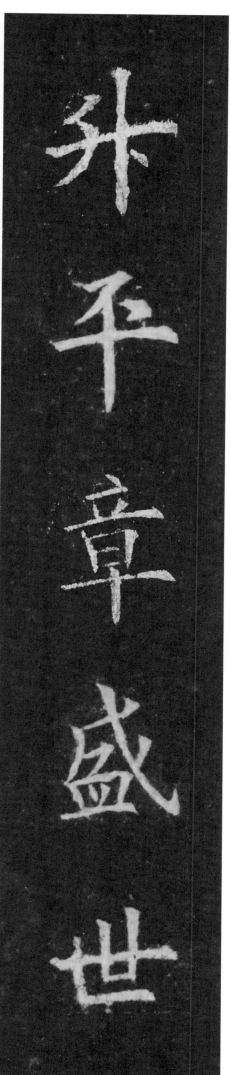

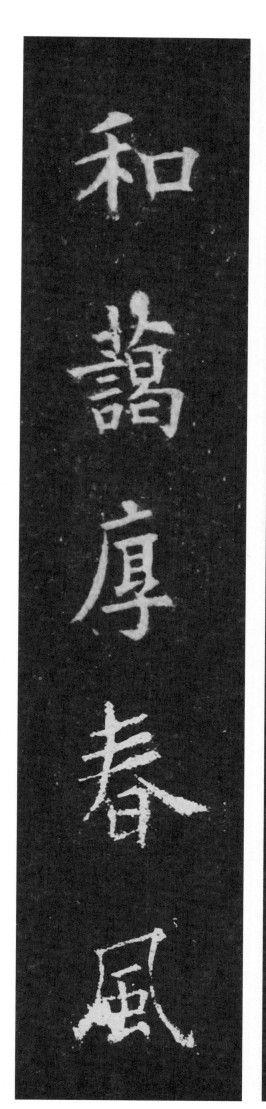

◎ 欧阳询《虞恭公碑》集联百副

升平章盛世

和蔼厚春风

◎ 欧阳询《虞恭公碑》集联百副

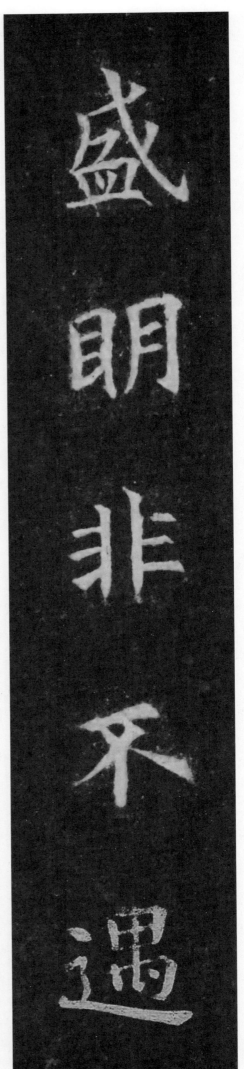

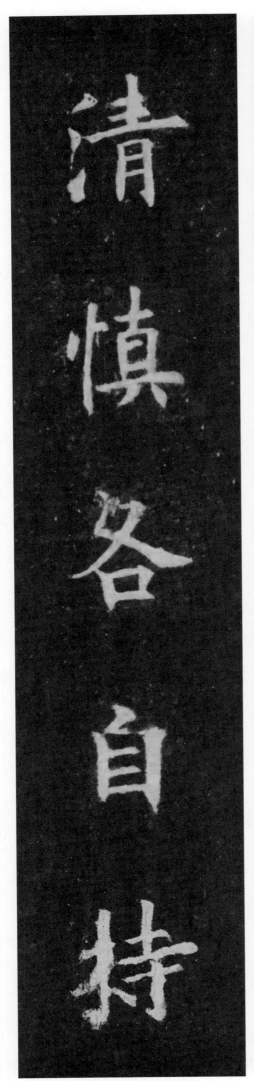

盛明非不遇

清慎各自持

盛明非不遇
清慎各自持

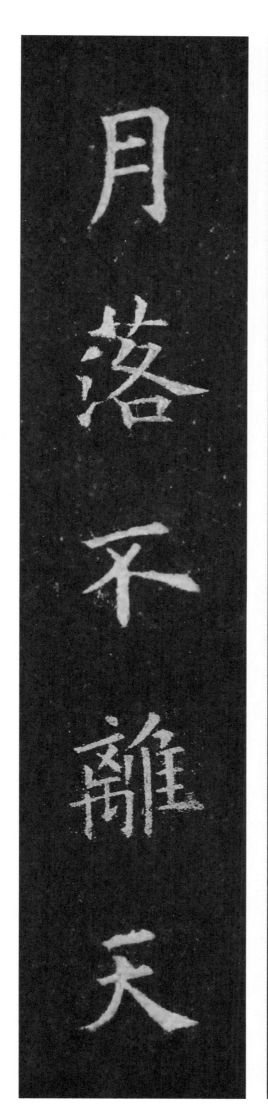
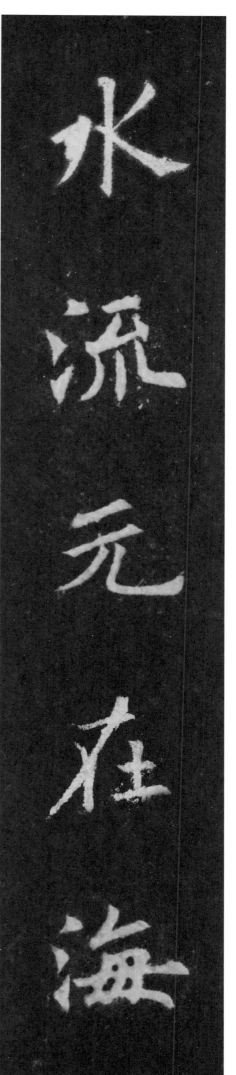

◎ 欧阳询《虞恭公碑》集联百副

水
流
元
在
海

月
落
不
离
天

水流元在海
月落不离天

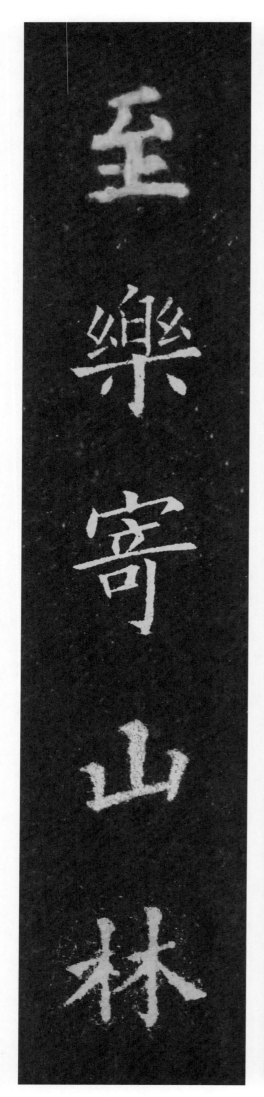

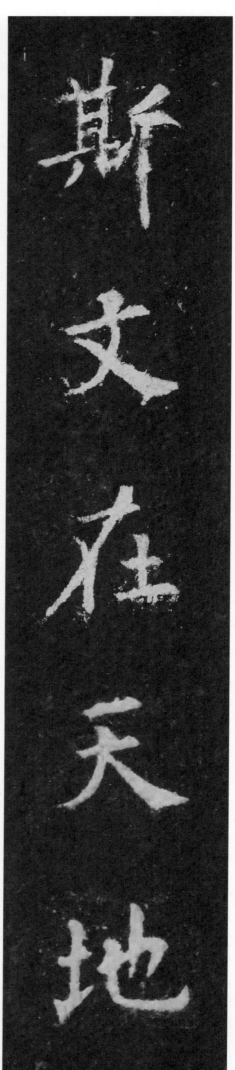

◎ 欧阳询《虞恭公碑》集联百副

斯文在天地
至乐寄山林

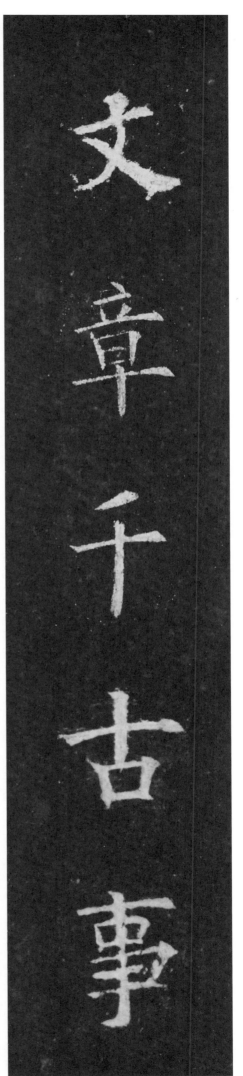

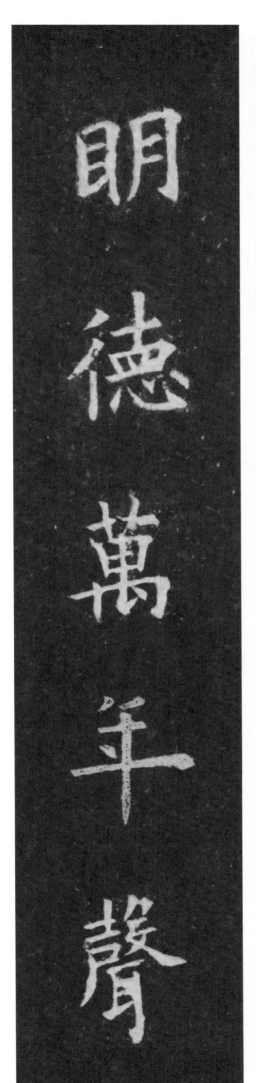

文章千古事
明德万年声

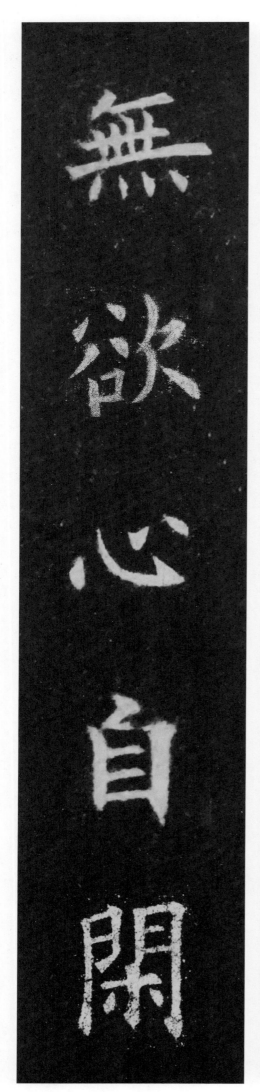
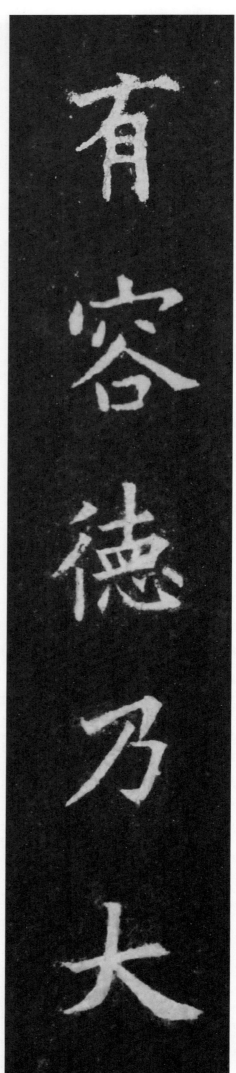

◎ 欧阳询《虞恭公碑》集联百副

有容德乃大
无欲心自闲

有容德乃大
无欲心自闲

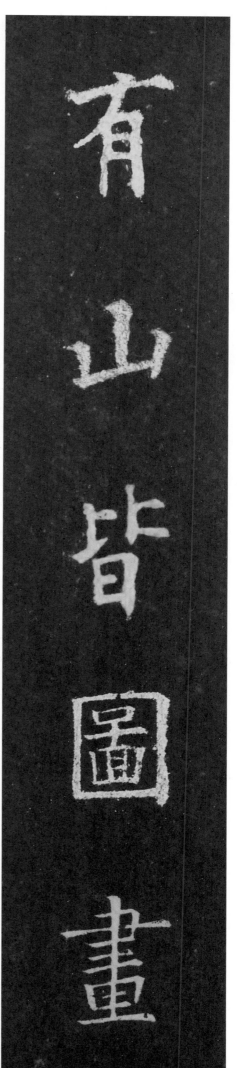

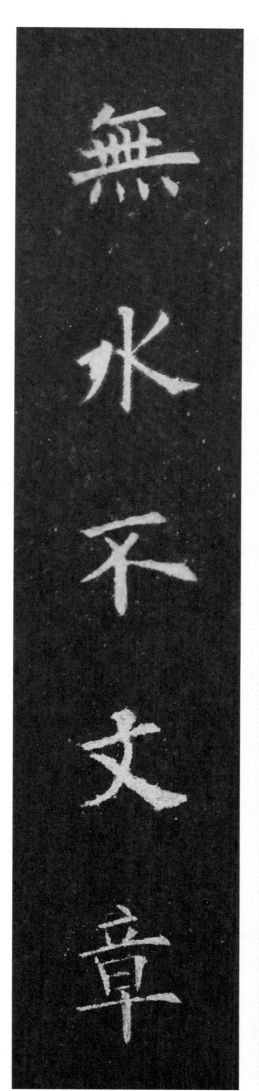

有山皆图画
无水不文章

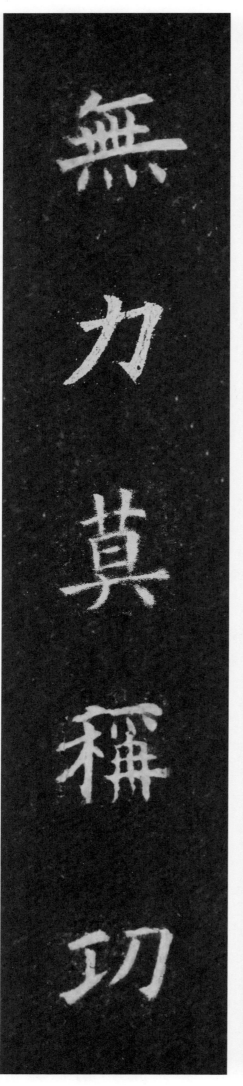

◎ 欧阳询《虞恭公碑》集联百副

有音皆入韵
无力莫称功

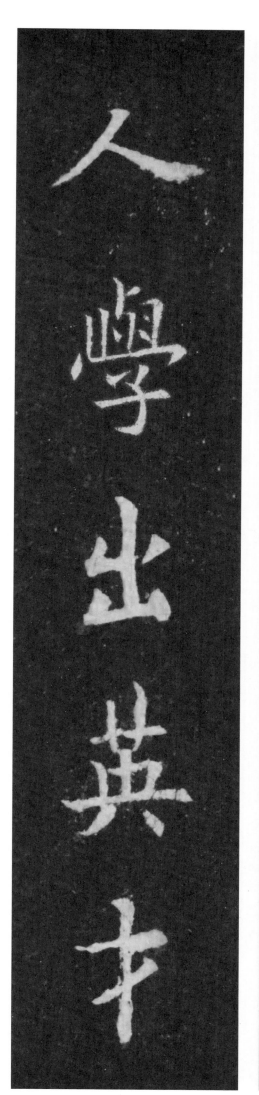

◎ 欧阳询《虞恭公碑》集联百副

玉雕成美器
人学出英才

玉雕成美器
人学出英才

中国历代经典碑帖集联系列

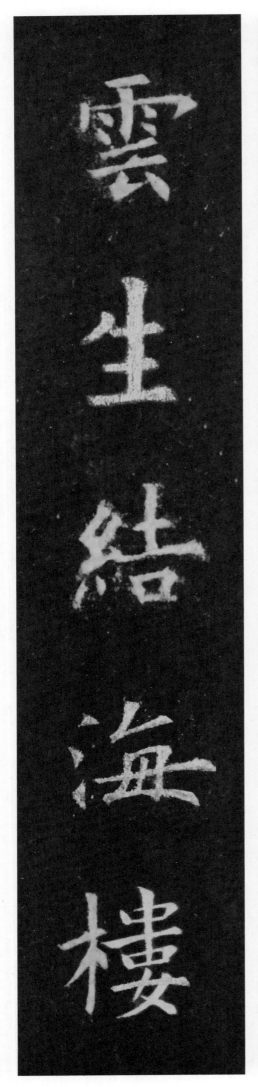

◎ 欧阳询《虞恭公碑》集联百副

月下飞天镜
云生结海楼

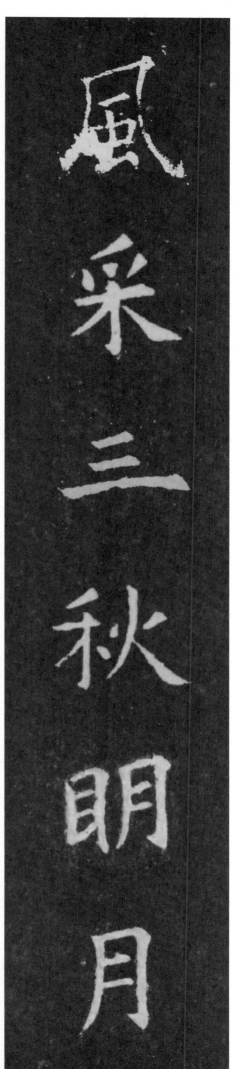
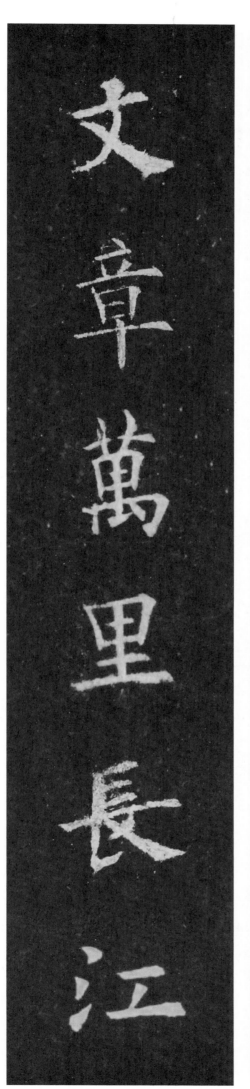

◎ 欧阳询《虞恭公碑》集联百副

风采三秋明月
文章万里长江

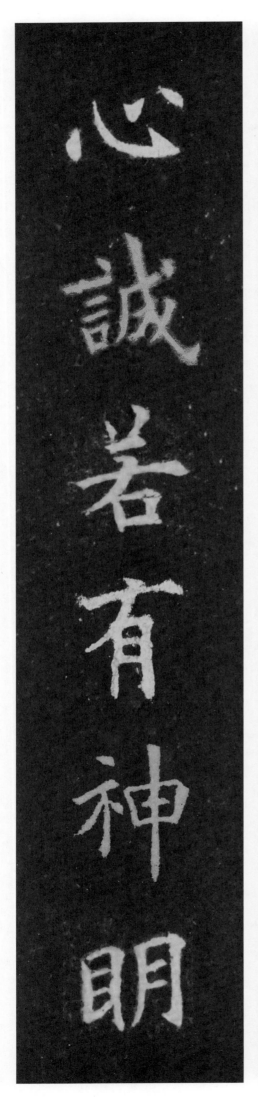
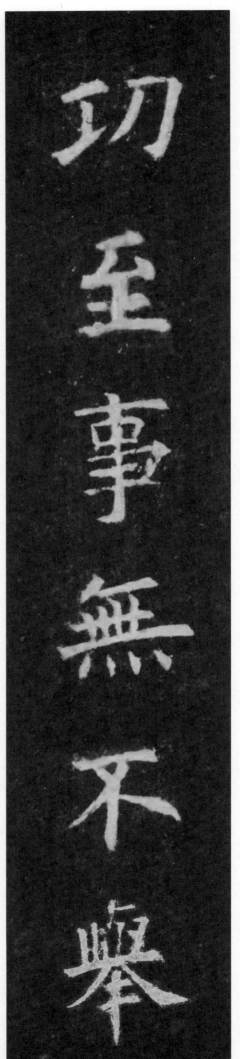

◎ 欧阳询《虞恭公碑》集联百副

功至事无不举
心诚若有神明

功
至
事
无
不
举
心
诚
若
有
神
明

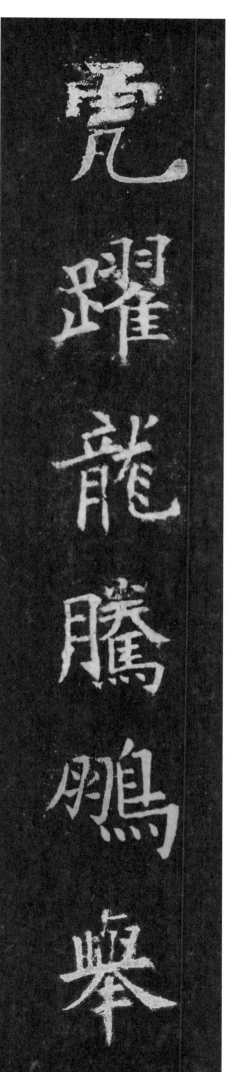

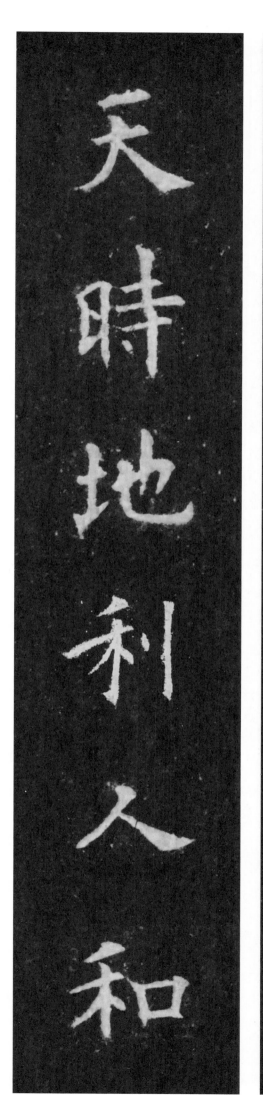

◎ 欧阳询《虞恭公碑》集联百副

虎跃龙腾鹏举
天时地利人和

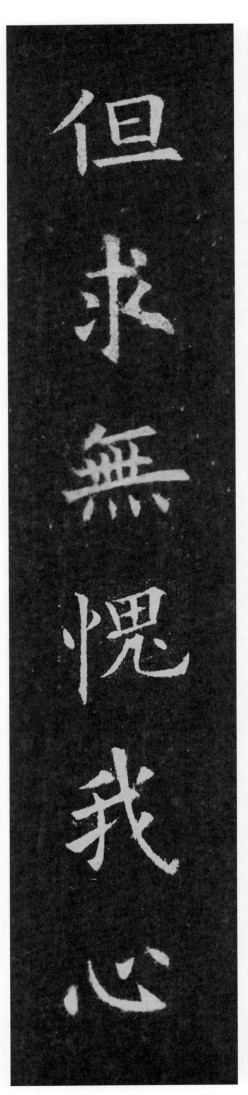

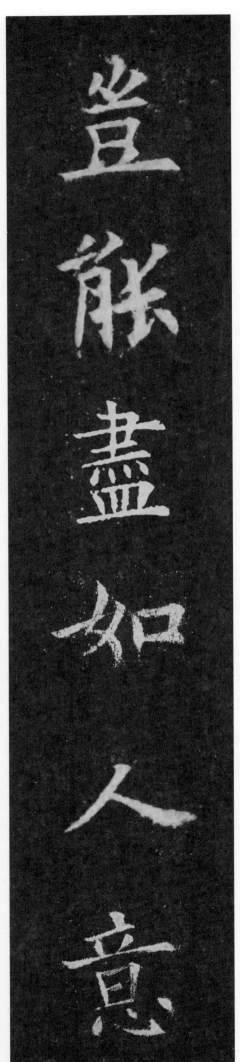

◎ 欧阳询《虞恭公碑》集联百副

岂能尽如人意
但求无愧我心

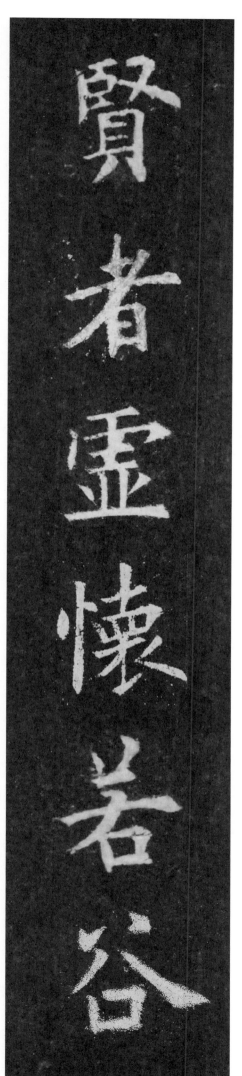
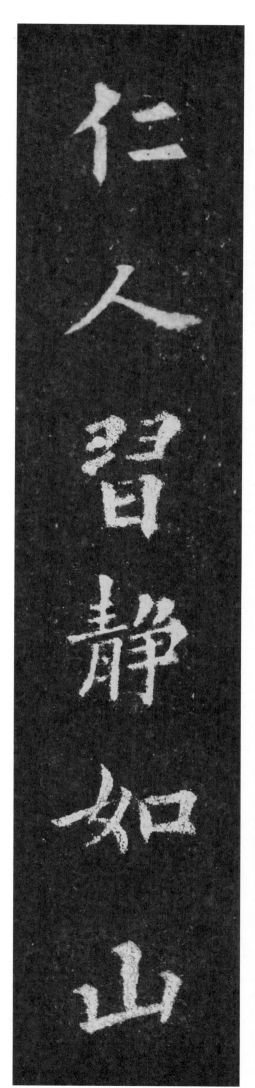

◎ 欧阳询《虞恭公碑》集联百副

贤者虚怀若谷
仁人习静如山

中国历代经典碑帖集联系列

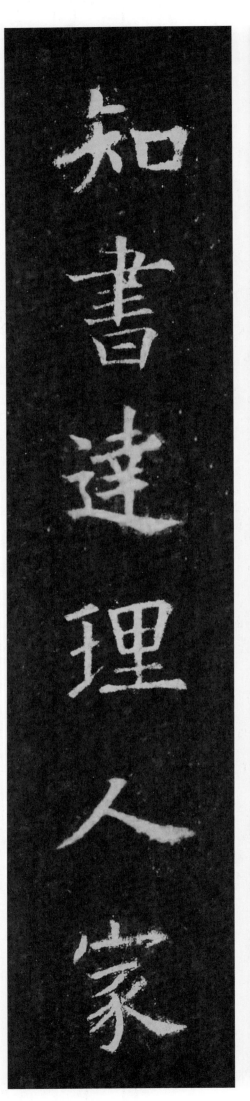

◎ 欧阳询《虞恭公碑》集联百副

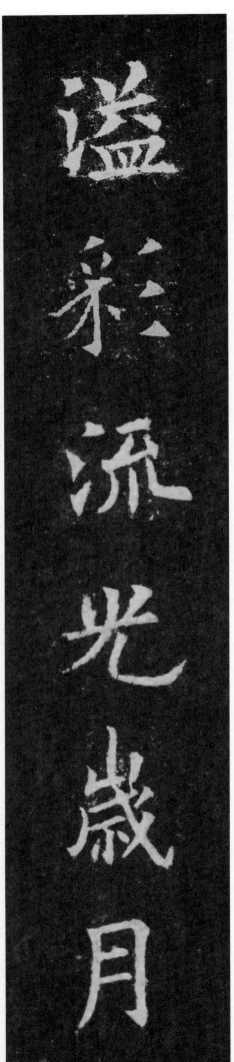

溢彩流光岁月
知书达理人家

溢彩流光岁月
知书达理人家

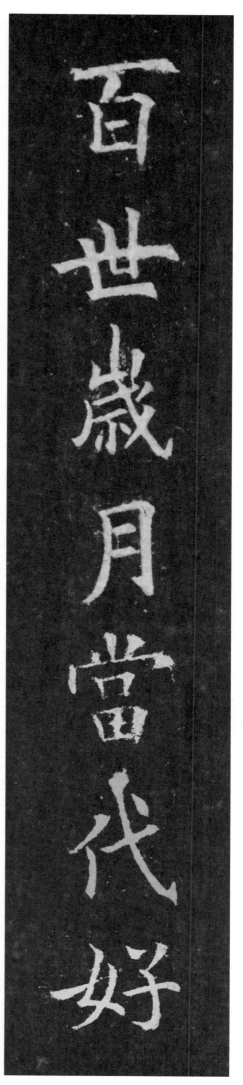
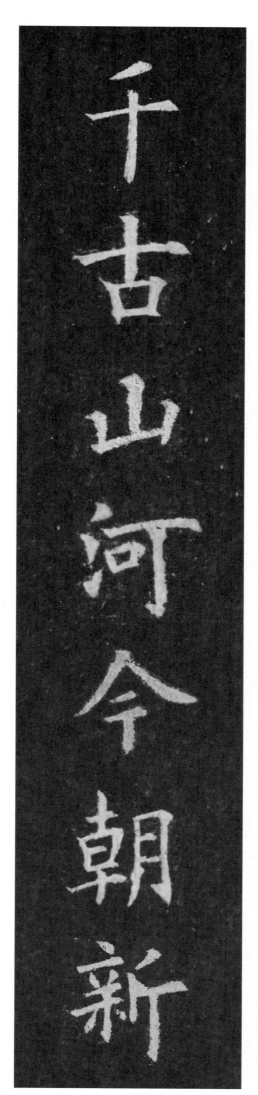

◎ 欧阳询《虞恭公碑》集联百副

百世岁月当代好
千古山河今朝新

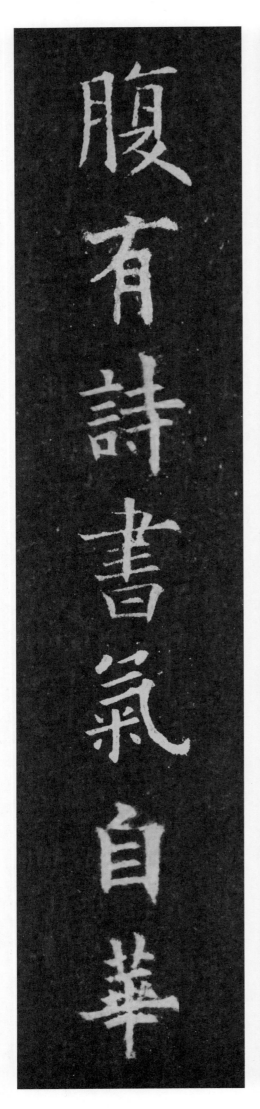

◎ 欧阳询《虞恭公碑》集联百副

才如湖海文始壮

腹有诗书气自华

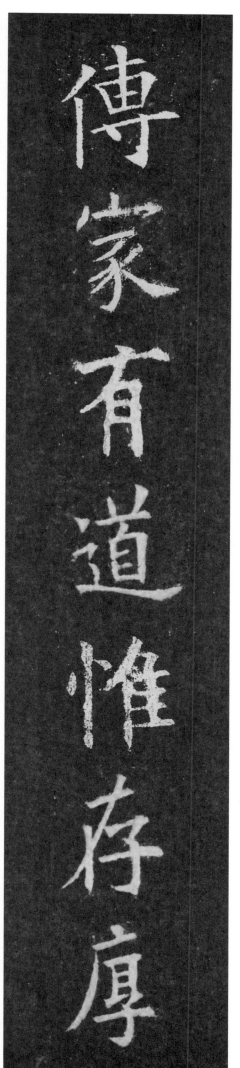

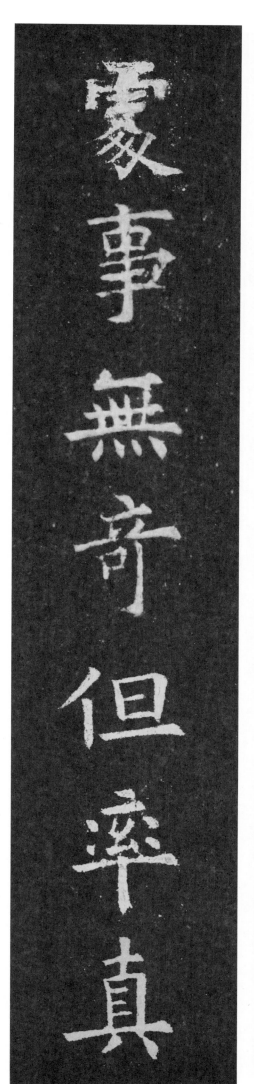

◎ 欧阳询《虞恭公碑》集联百副

传家有道惟存厚
处事无奇但率真

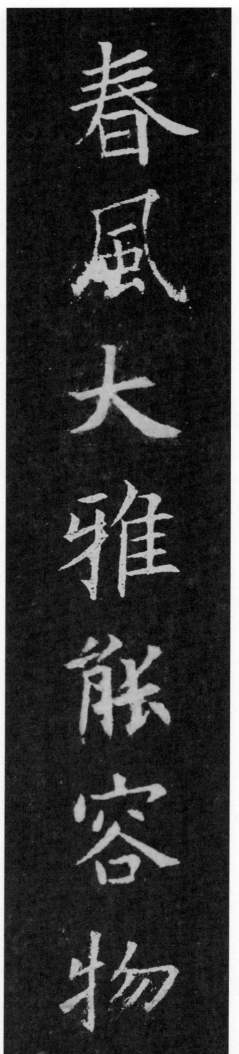
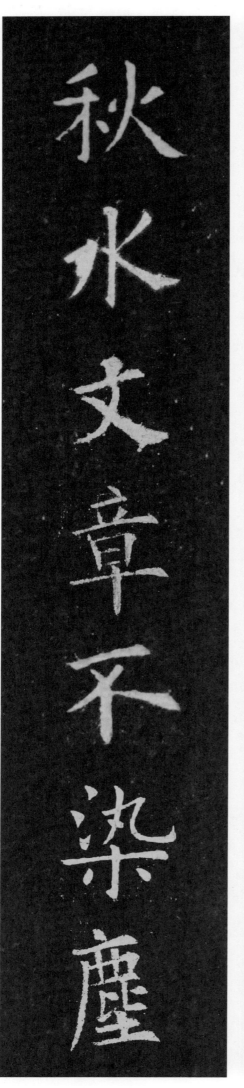

◎ 欧阳询《虞恭公碑》集联百副

春风大雅能容物

秋水文章不染尘

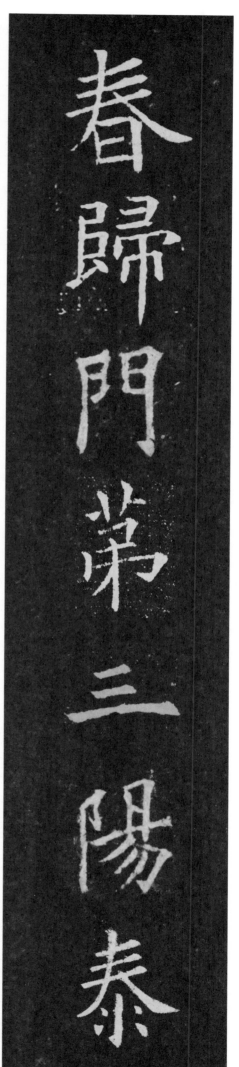

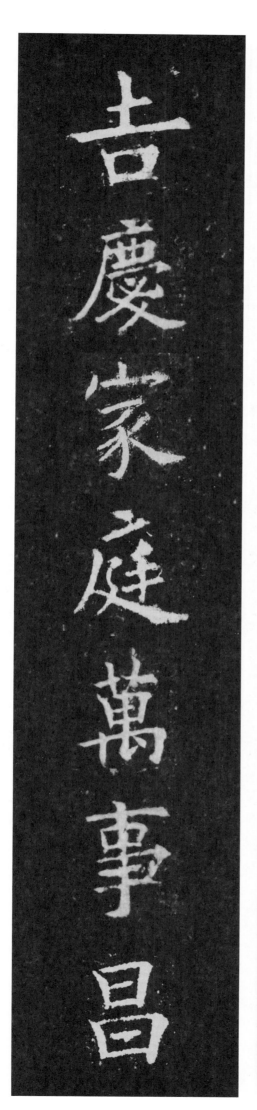

◎ 欧阳询《虞恭公碑》集联百副

春归门第三阳泰

吉庆家庭万事昌

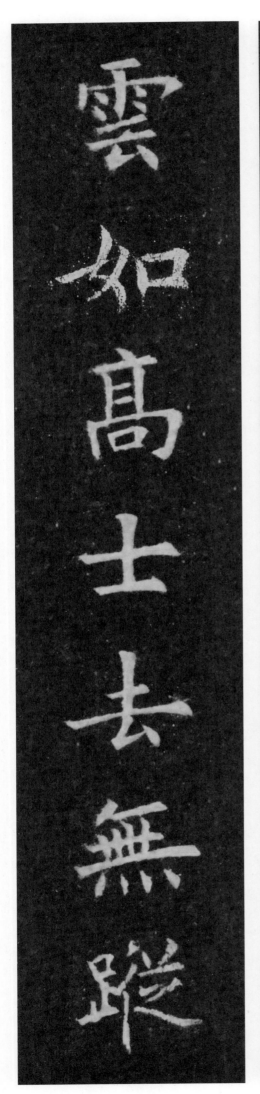
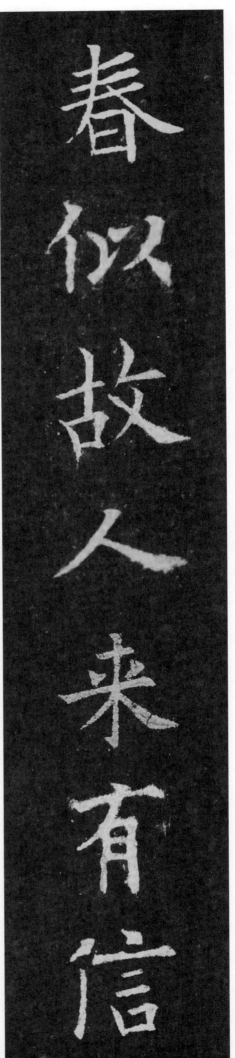

◎ 欧阳询《虞恭公碑》集联百副

046

春似故人来有信

云如高士去无踪

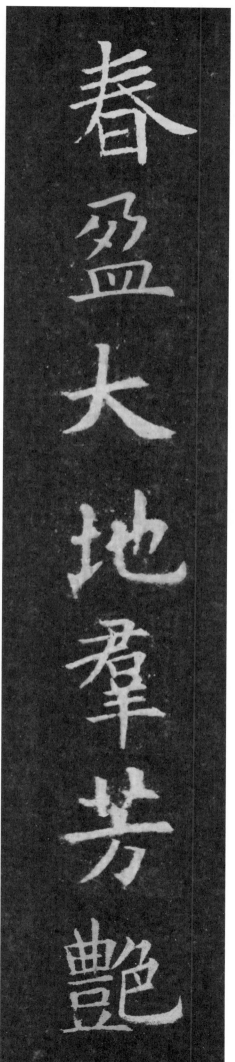

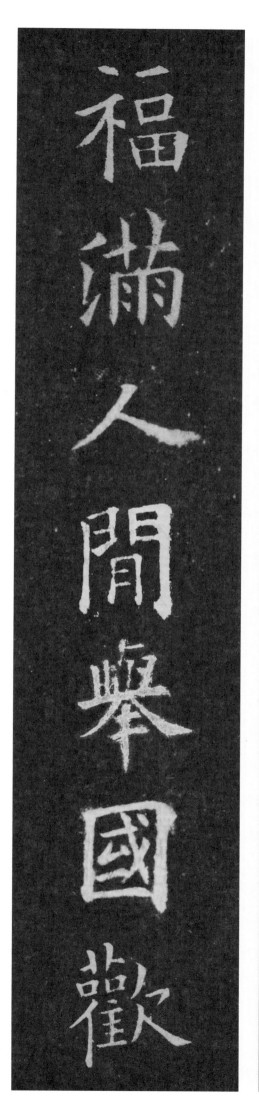

◎ 欧阳询《虞恭公碑》集联百副

春盈大地群芳艳
福满人间举国欢

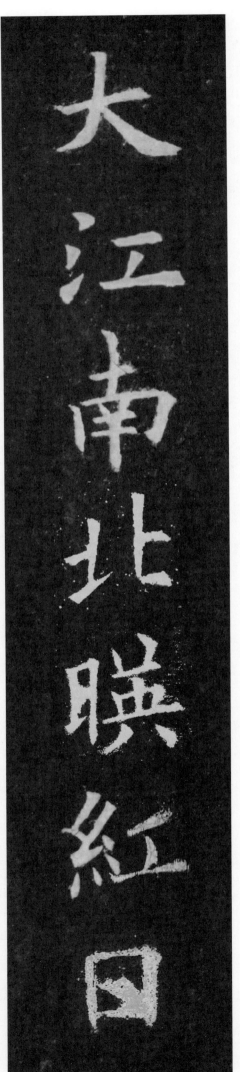

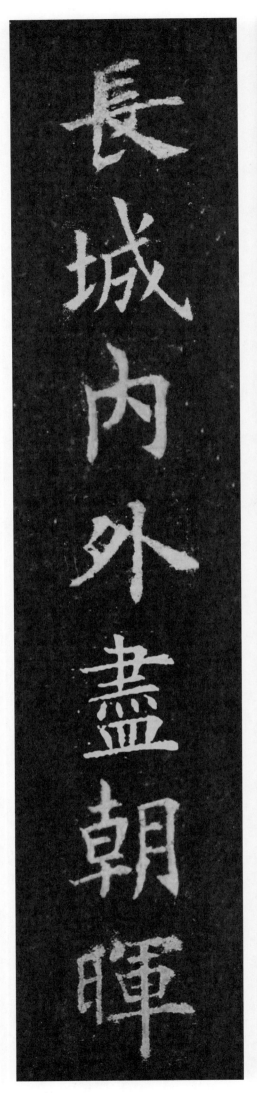

中国历代经典碑帖集联系列

◎ 欧阳询《虞恭公碑》集联百副

048

大江南北映红日
长城内外尽朝晖

◎ 欧阳询《虞恭公碑》集联百副

道德光华温润玉

文章和气吉祥云

◎ 欧阳询《虞恭公碑》集联百副

恭談祖德朵頤開

高節羽書期獨傳

高节羽书期独传
恭谈祖德朵颐开

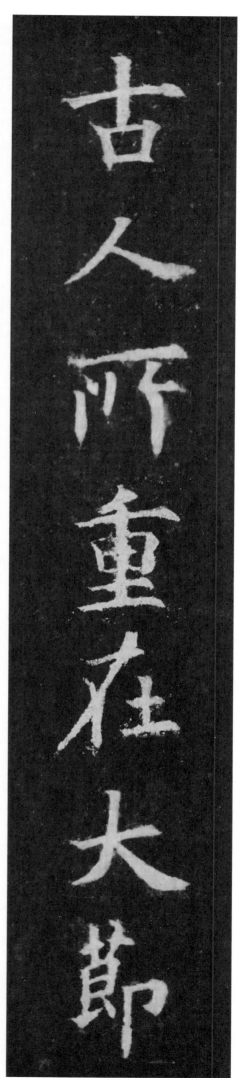

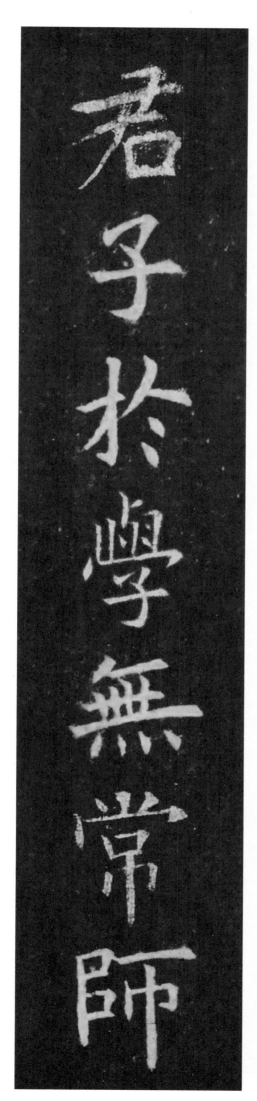

◎ 欧阳询《虞恭公碑》集联百副

古人所重在大节
君子於学无常师

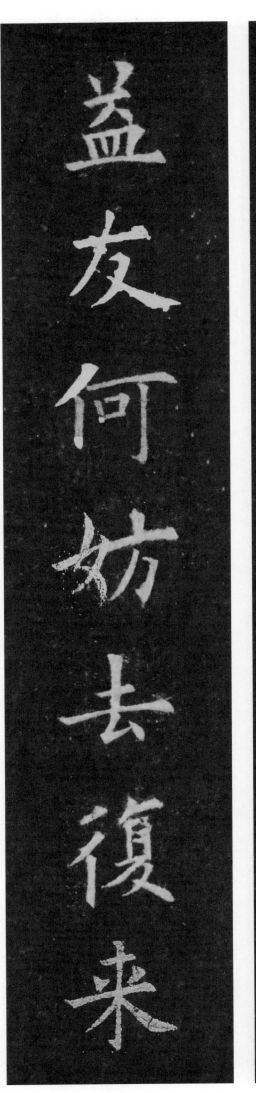

◎ 欧阳询《虞恭公碑》集联百副

好书不厌看还读
益友何妨去复来

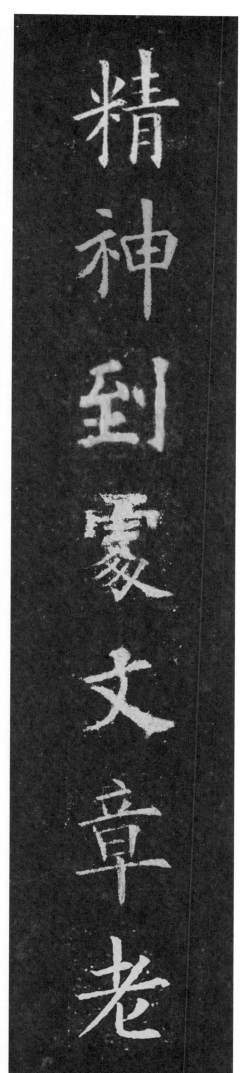

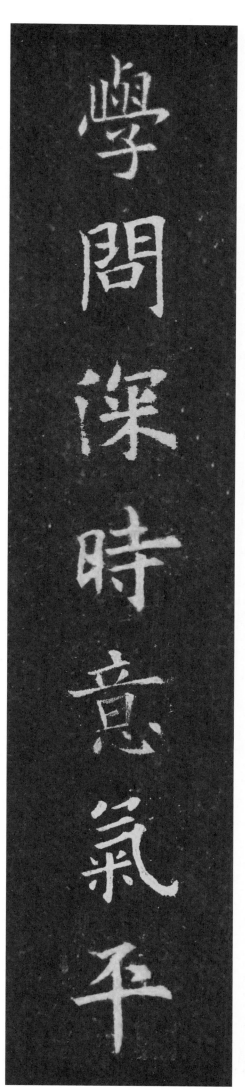

◎ 欧阳询《虞恭公碑》集联百副

精神到处文章老
学问深时意气平

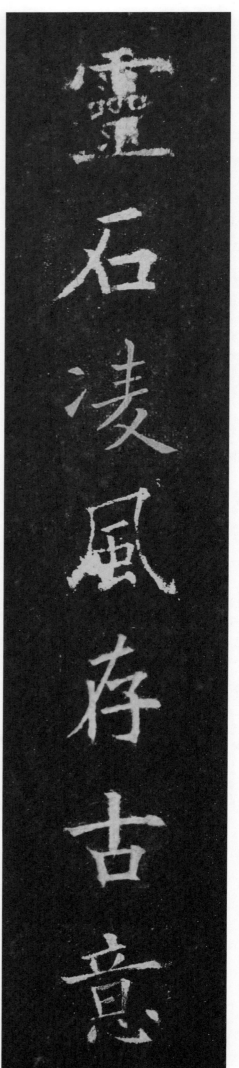

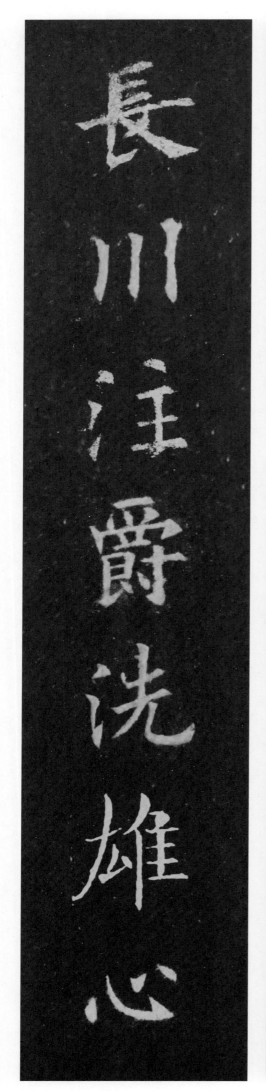

◎ 欧阳询《虞恭公碑》集联百副

灵石凌风存古意
长川注爵洗雄心

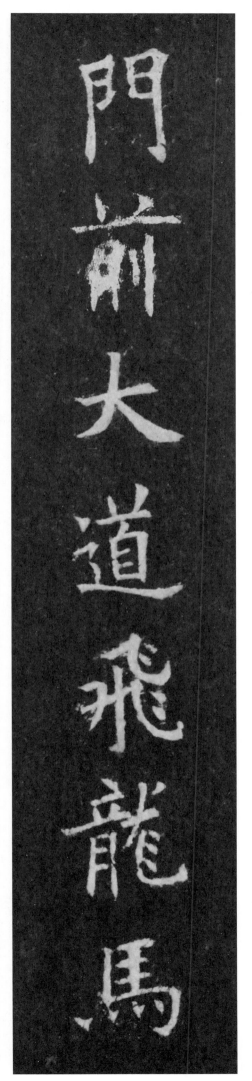

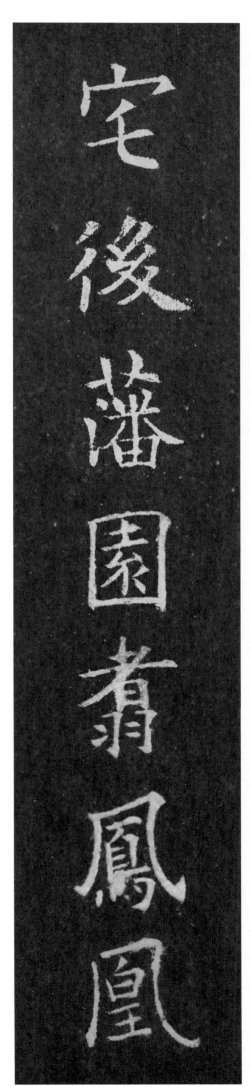

◎ 欧阳询《虞恭公碑》集联百副

门前大道飞龙马

宅后藩园肃凤凰

中国历代经典碑帖集联系列

◎ 欧阳询《虞恭公碑》集联百副

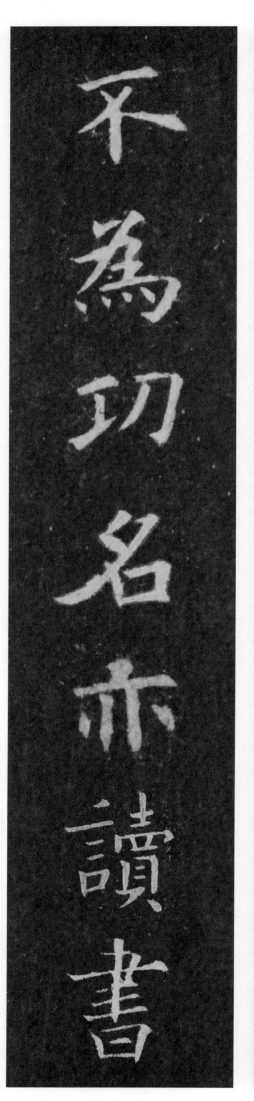

岂因果报方行善
不为功名亦读书

岂因果报方行善
不为功名亦读书

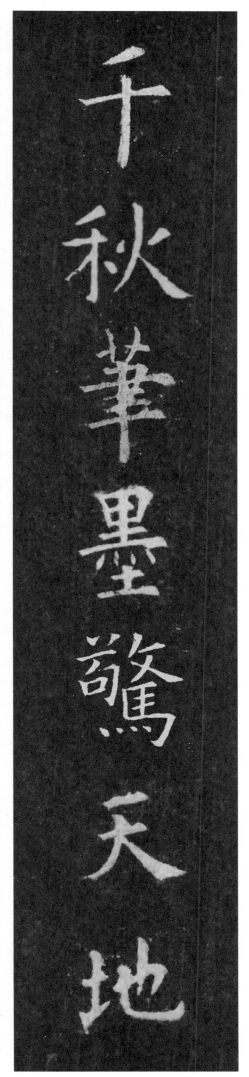
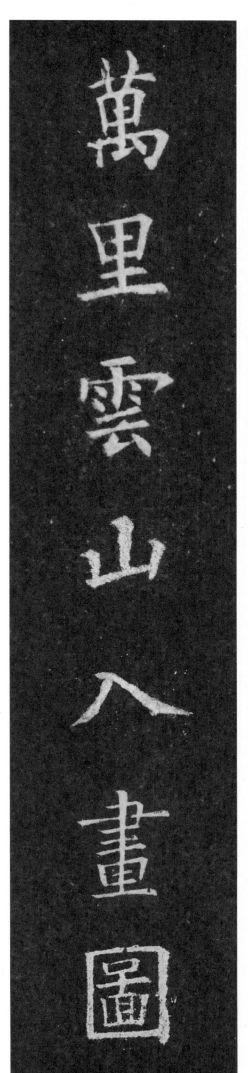

◎ 欧阳询《虞恭公碑》集联百副

千秋笔墨惊天地
万里云山入画图

中国历代经典碑帖集联系列

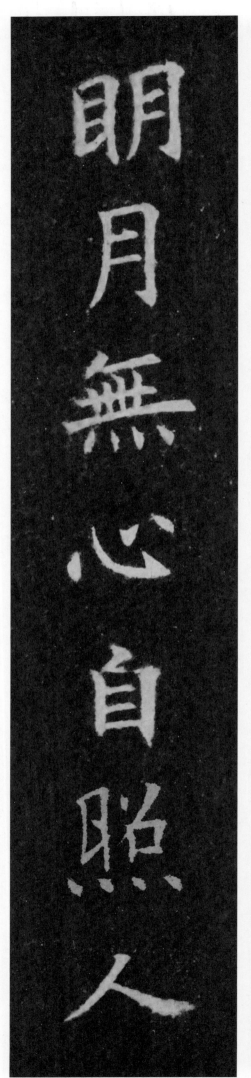

◎ 欧阳询《虞恭公碑》集联百副

清风有意难留我
明月无心自照人

清风有意难留我
明月无心自照人

◎ 欧阳询《虞恭公碑》集联百副

穷经岂有息肩日
学道方为绝顶人

◎ 欧阳询《虞恭公碑》集联百副

群芳呈艳香清远
万木争荣叶绿新

群芳呈艳香清远
万木争荣叶绿新

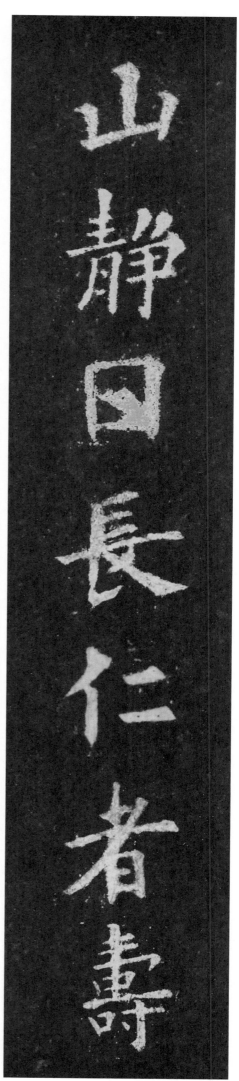

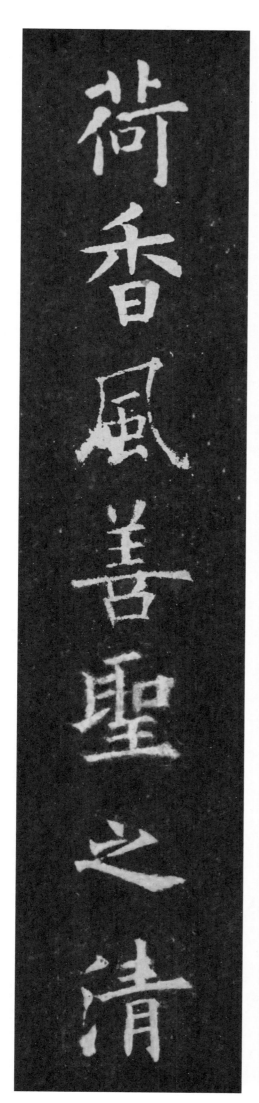

◎ 欧阳询《虞恭公碑》集联百副

山静日长仁者寿

荷香风善圣之清

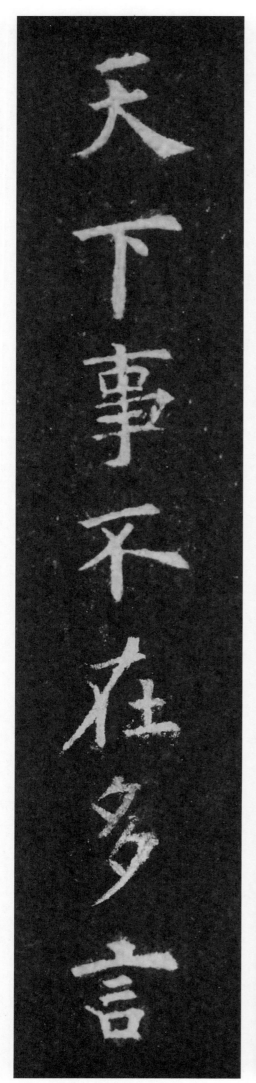
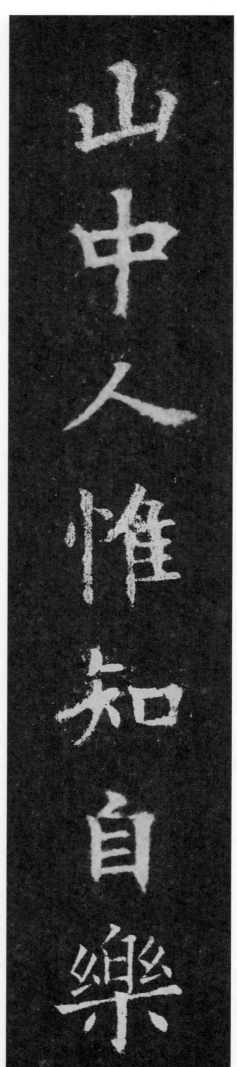

◎ 欧阳询《虞恭公碑》集联百副

山中人惟知自乐
天下事不在多言

山中人惟知自乐
天下事不在多言

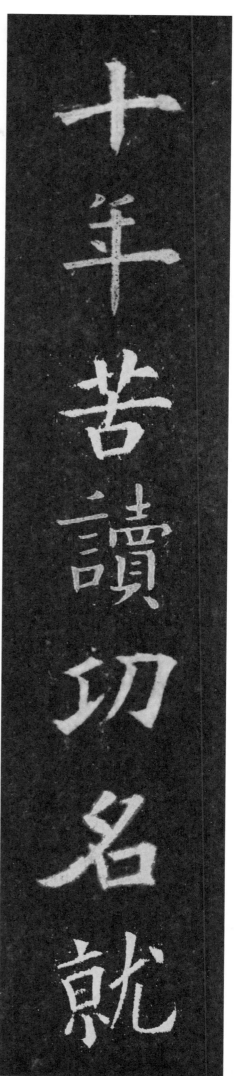

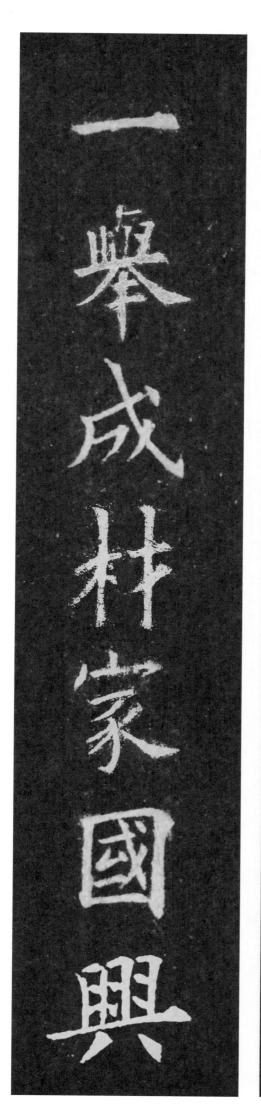

◎ 欧阳询《虞恭公碑》集联百副

十年苦读功名就
一举成材家国兴

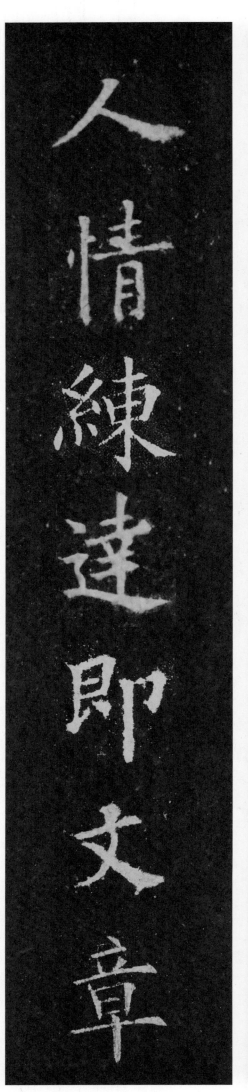
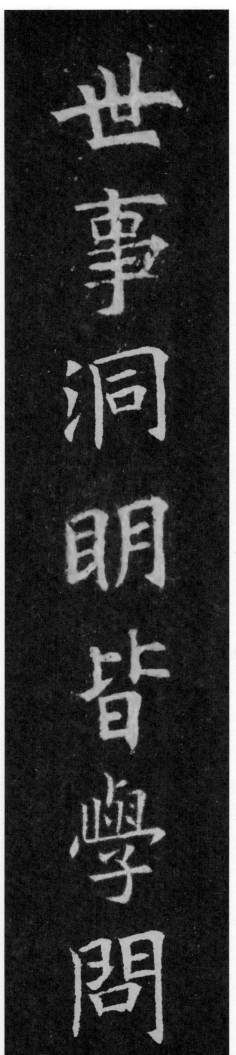

◎ 欧阳询《虞恭公碑》集联百副

世事洞明皆学问

人情练达即文章

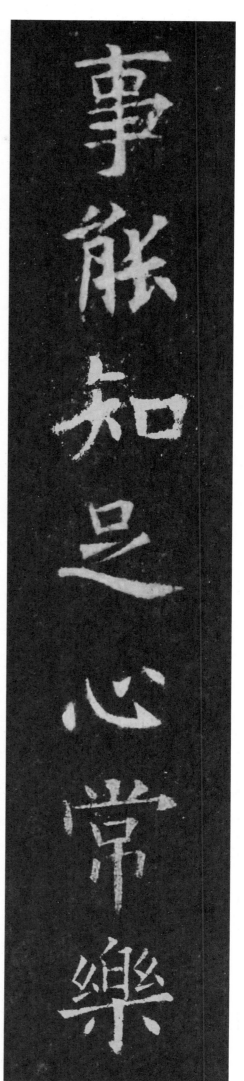

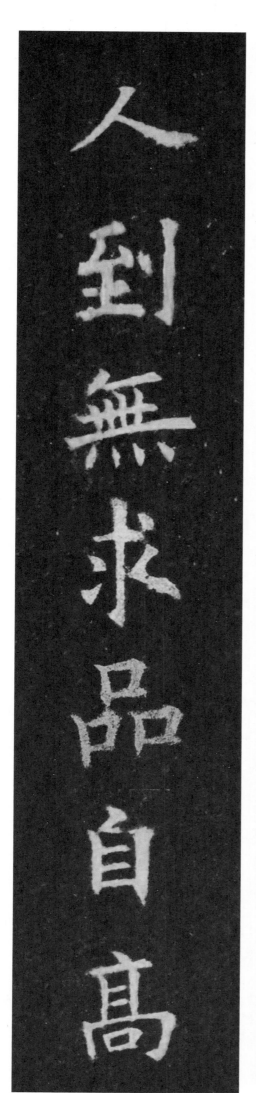

◎ 欧阳询《虞恭公碑》集联百副

事能知足心常乐

人到无求品自高

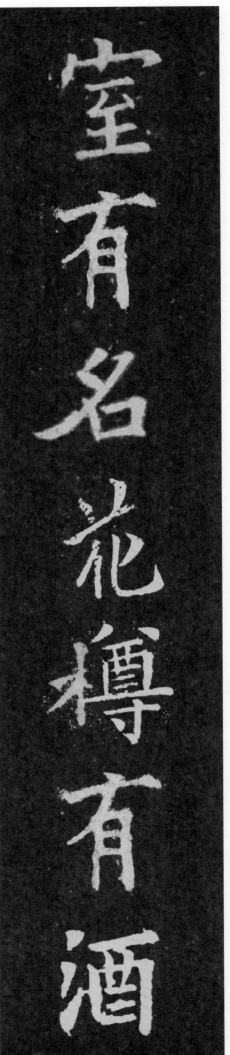

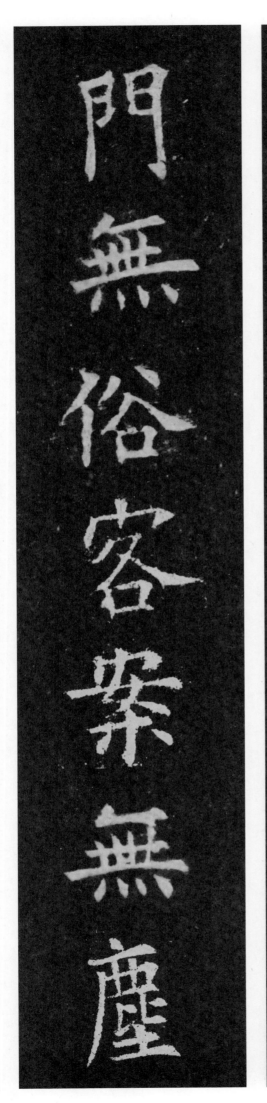

◎ 欧阳询《虞恭公碑》集联百副

室有名花樽有酒
门无俗客案无尘

室有名花樽有酒
门无俗客案无尘

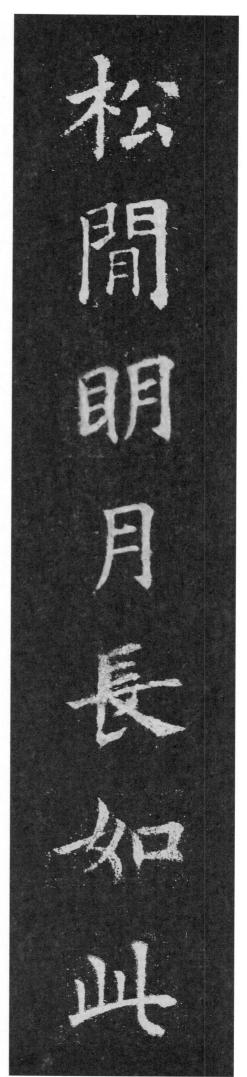

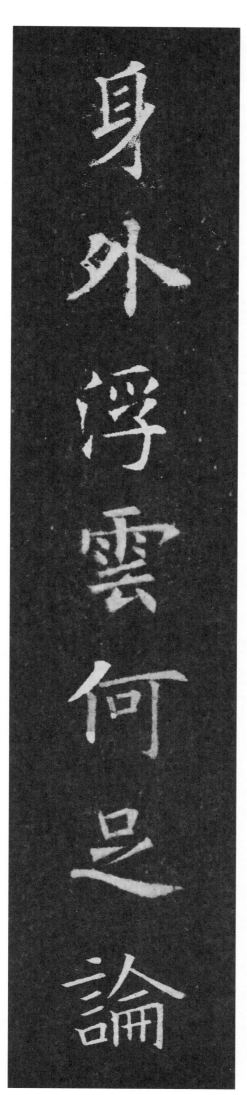

◎ 欧阳询《虞恭公碑》集联百副

松间明月长如此

身外浮云何足论

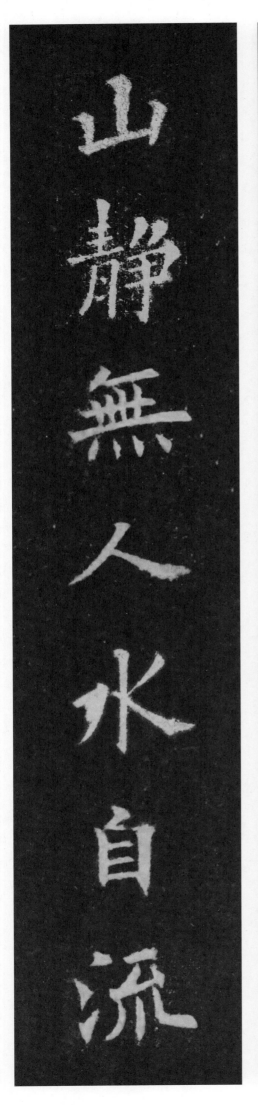
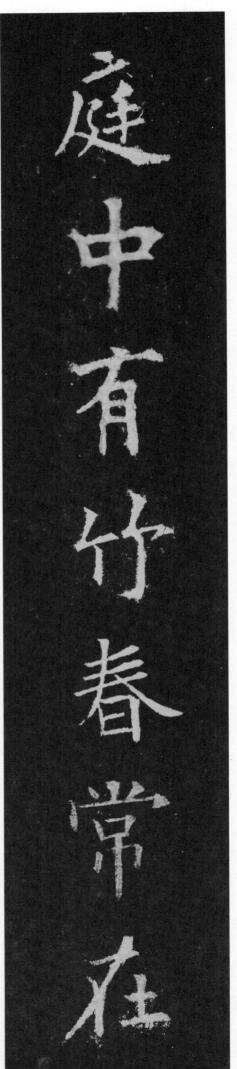

山静无人水自流

庭中有竹春常在

◎ 欧阳询《虞恭公碑》集联百副

庭中有竹春常在
山静无人水自流

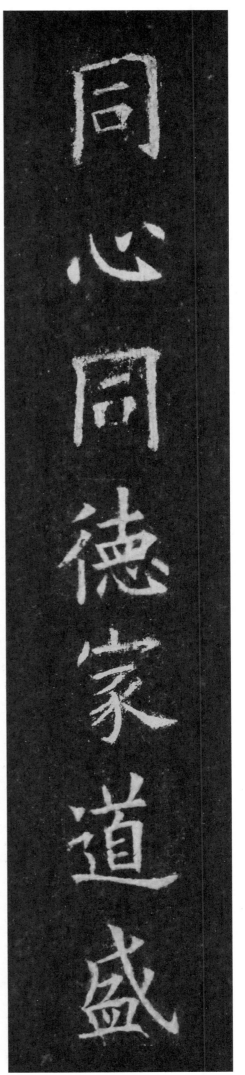

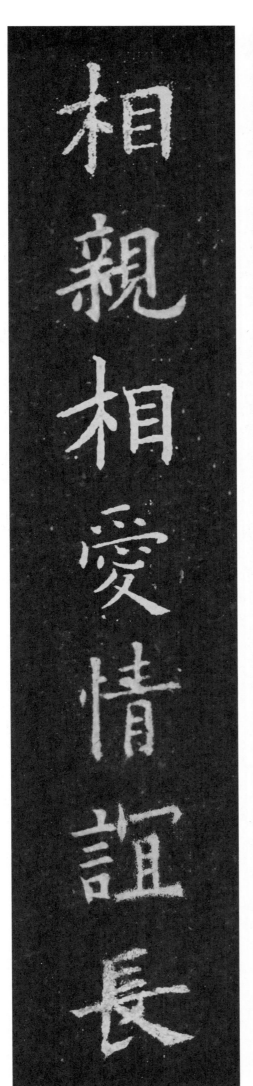

◎ 欧阳询《虞恭公碑》集联百副

同心同德家道盛
相亲相爱情谊长

同心同德家道盛
相亲相爱情谊长

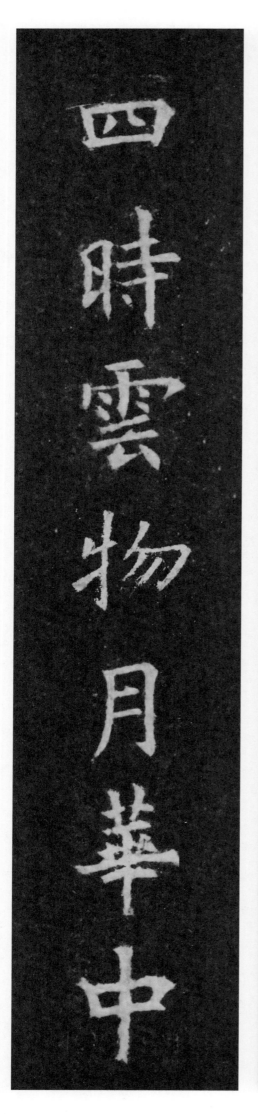

◎ 欧阳询《虞恭公碑》集联百副

萬卷圖書天祿上

四時雲物月華中

万卷图书天禄上
四时云物月华中

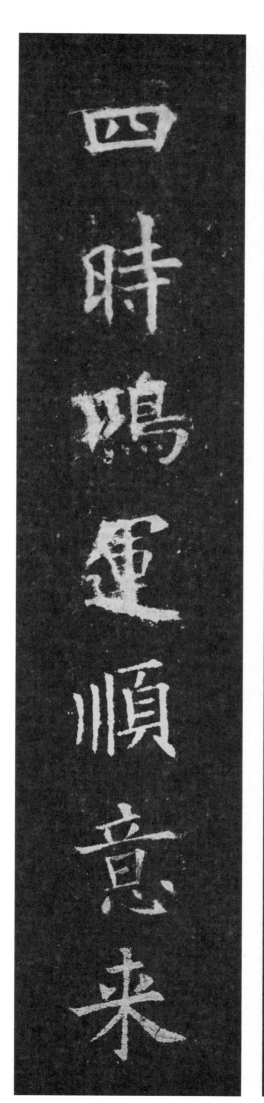
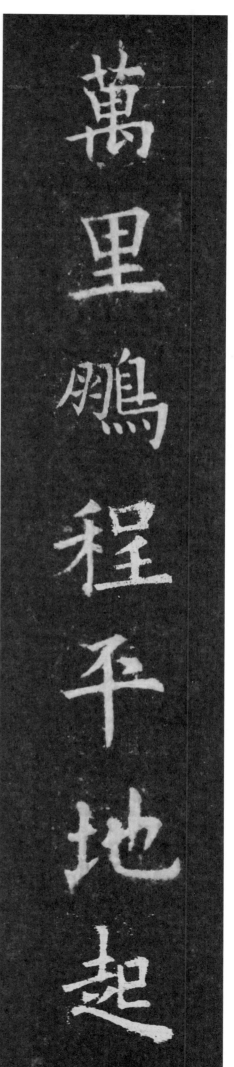

◎ 欧阳询《虞恭公碑》集联百副

万里鹏程平地起
四时鸿运顺意来

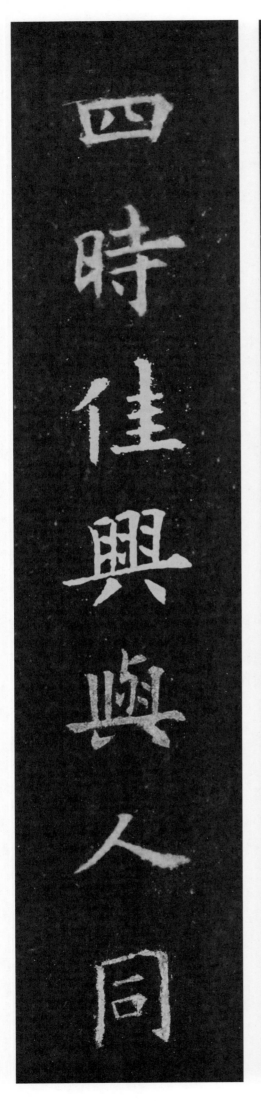

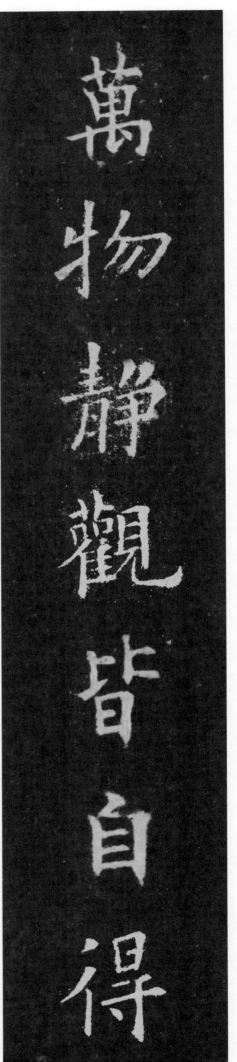

◎ 欧阳询《虞恭公碑》集联百副

万物静观皆自得
四时佳兴与人同

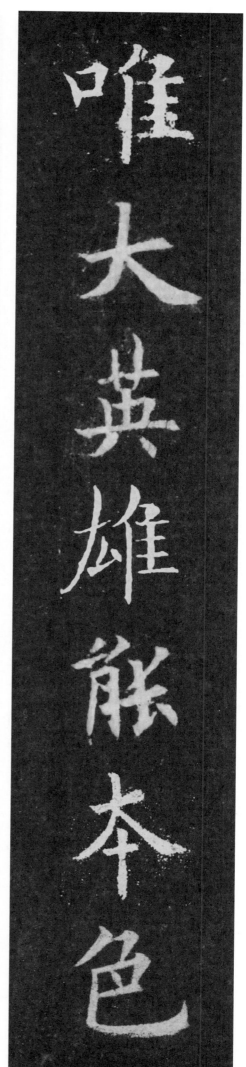

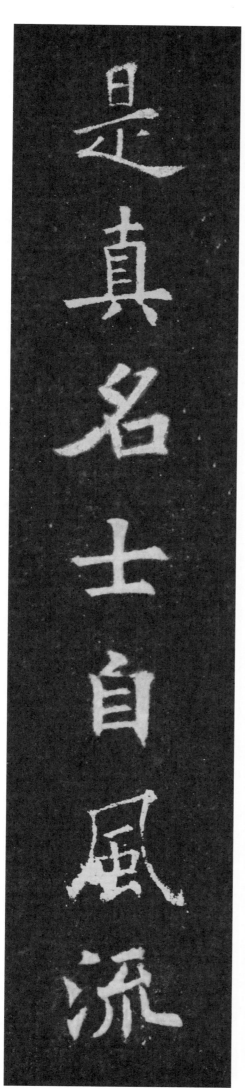

◎ 欧阳询《虞恭公碑》集联百副

唯大英雄能本色

是真名士自风流

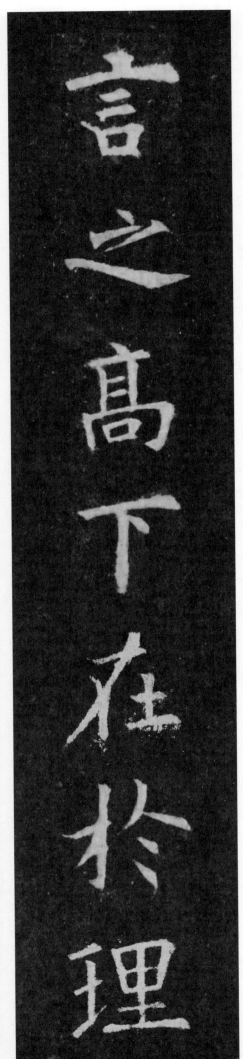

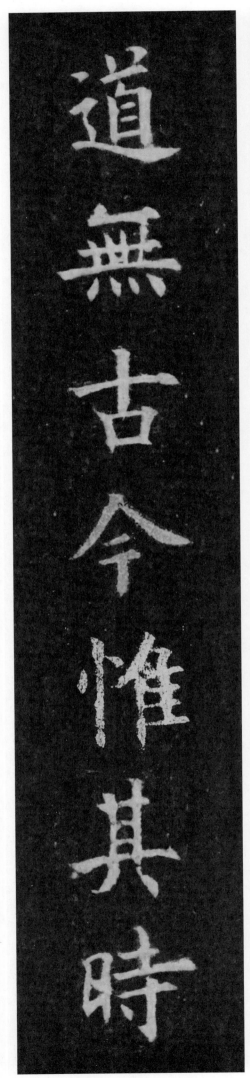

◎ 欧阳询《虞恭公碑》集联百副

言之高下在於理

道无古今惟其时

言之高下在於理
道无古今惟其时

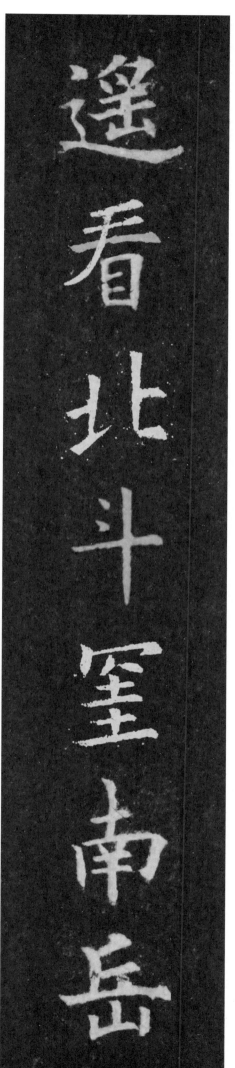
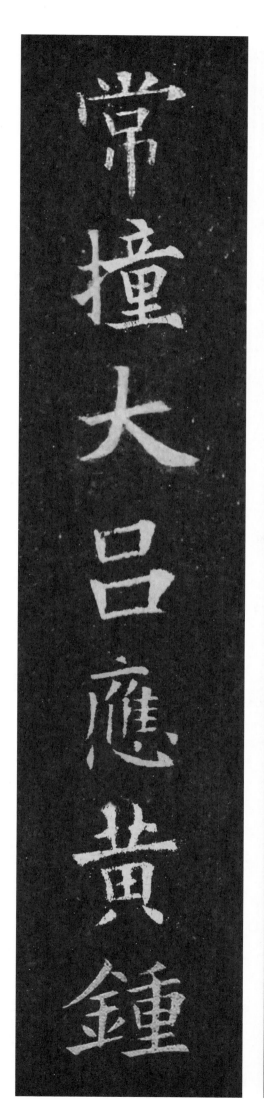

◎ 欧阳询《虞恭公碑》集联百副

遥看北斗挂南岳
常撞大吕应黄钟

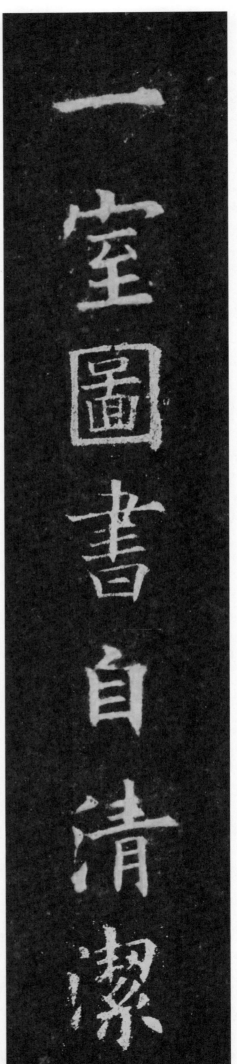

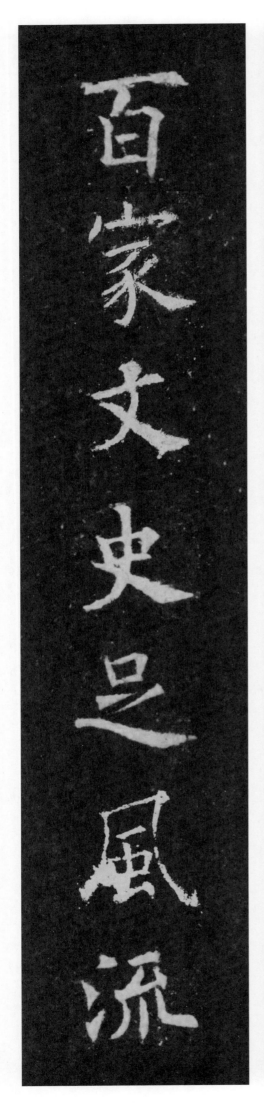

◎ 欧阳询《虞恭公碑》集联百副

一室图书自清洁
百家文史足风流

一室图书自清洁
百家文史足风流

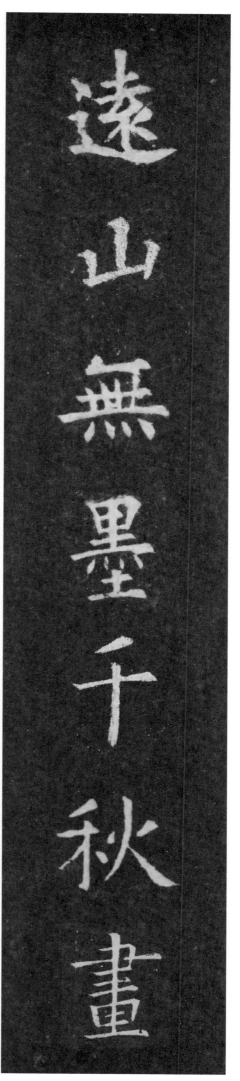

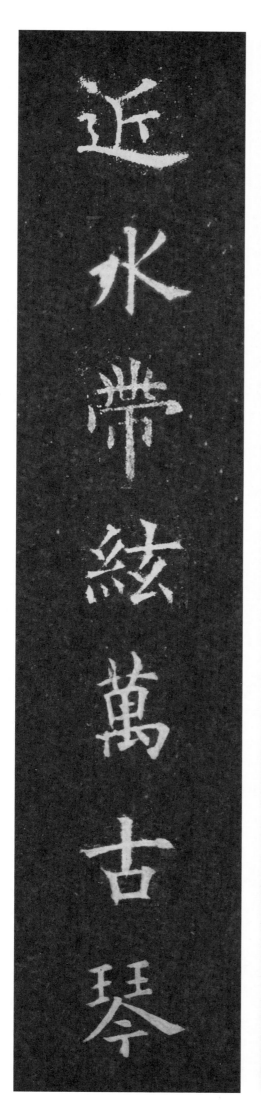

◎ 欧阳询《虞恭公碑》集联百副

远山无墨千秋画
近水带弦万古琴

中国历代经典碑帖集联系列

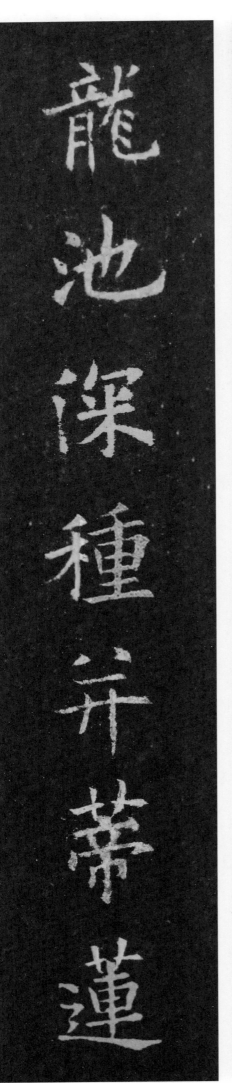
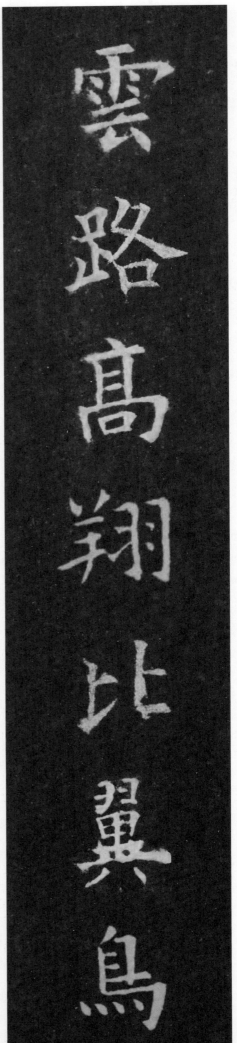

◎ 欧阳询《虞恭公碑》集联百副

雲路高翔比翼鳥

龍池深種并蒂蓮

云路高翔比翼鸟

龙池深种并蒂莲

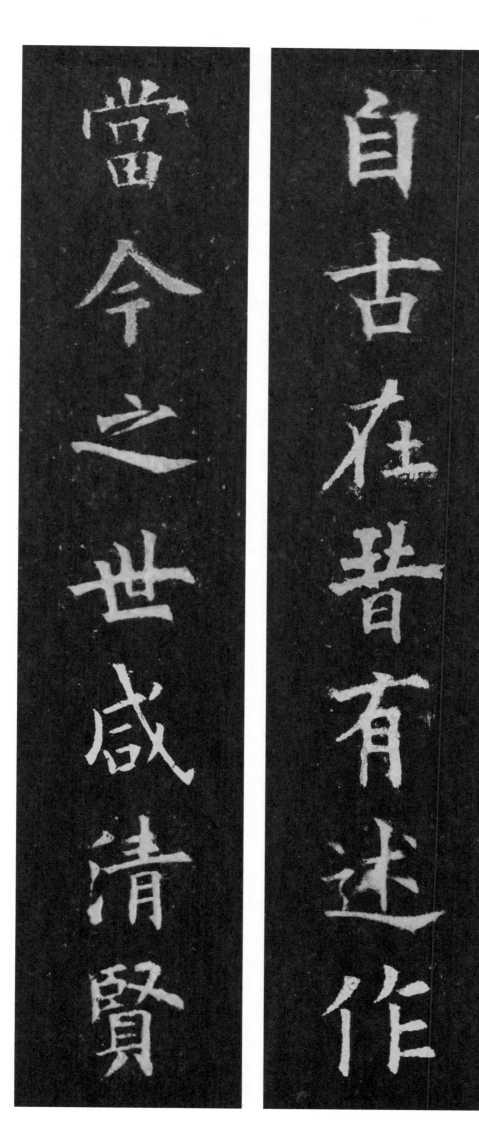

◎ 欧阳询《虞恭公碑》集联百副

賞今之世咸清賢

自古在昔有述作

自古在昔有述作
当今之世咸清贤

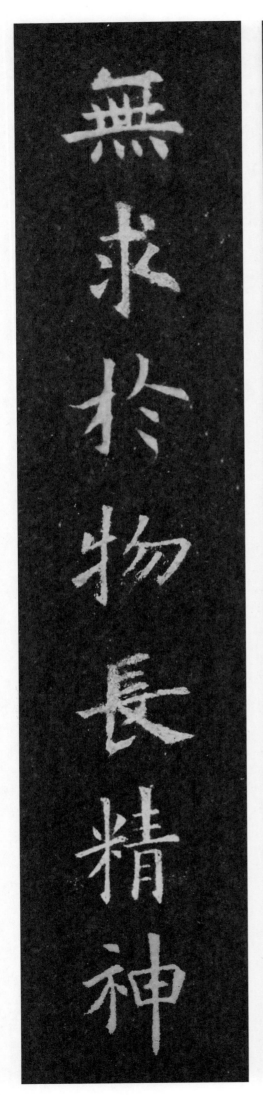

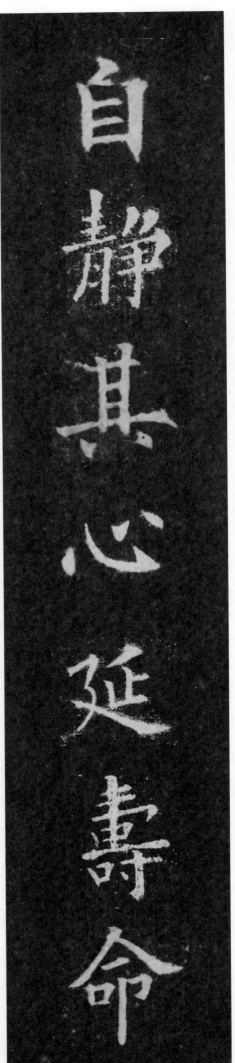

◎ 欧阳询《虞恭公碑》集联百副

自静其心延寿命
无求於物长精神

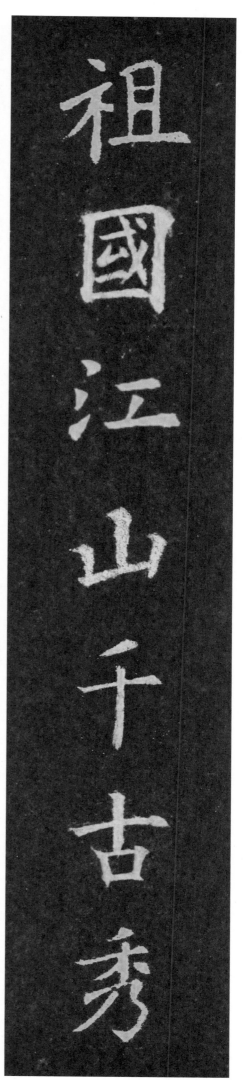

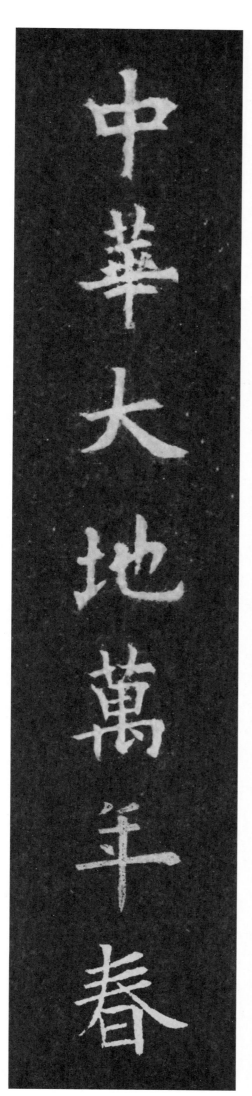

◎ 欧阳询《虞恭公碑》集联百副

祖国江山千古秀
中华大地万年春

◎ 欧阳询《虞恭公碑》集联百副

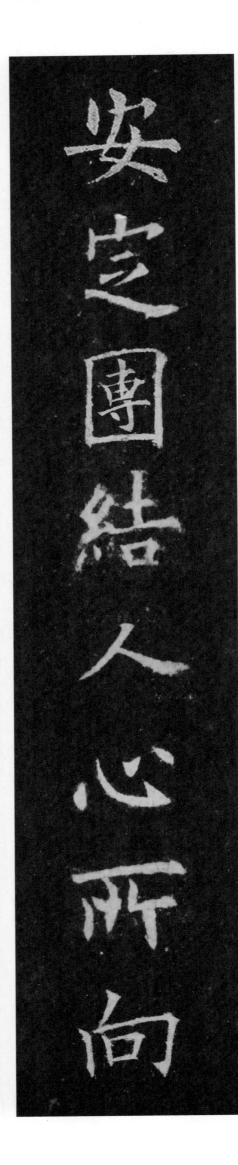

正本清源国运必兴

安定团结人心所向

安定团结人心所向
正本清源国运必兴

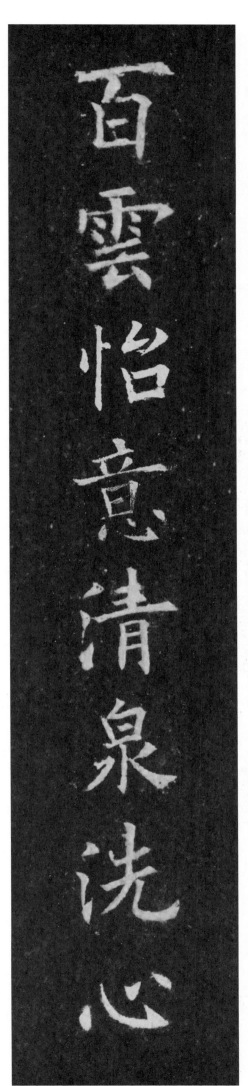

赤野生姿青田矫翰

百云怡意清泉洗心

◎ 欧阳询《虞恭公碑》集联百副

赤野生姿青田矫翰
百云怡意清泉洗心

◎ 欧阳询《虞恭公碑》集联百副

传家有道惟存忠厚

处事无奇但求率真

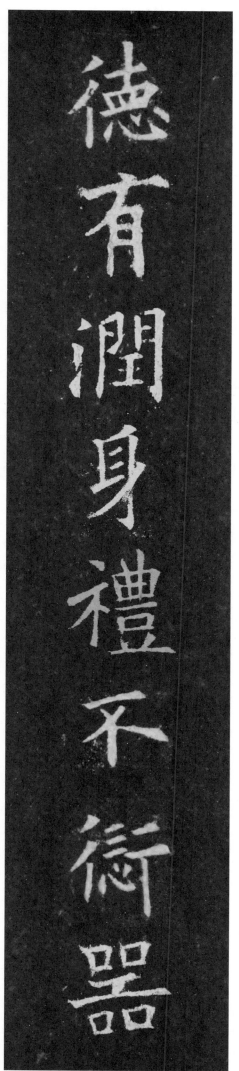

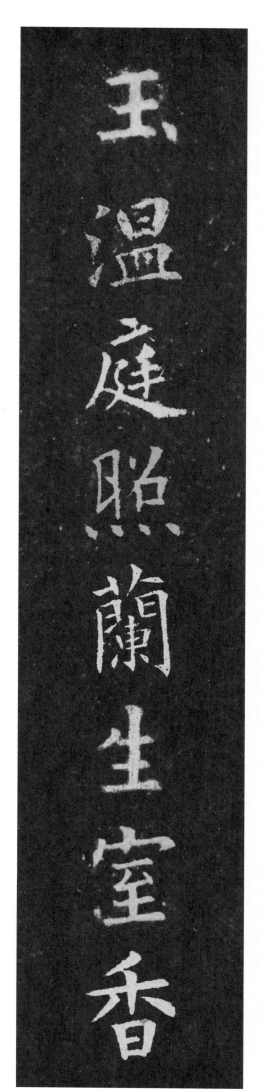

玉温庭照兰生室香

德有润身礼不愆器

◎ 欧阳询《虞恭公碑》集联百副

德有润身礼不愆器
玉温庭照兰生室香

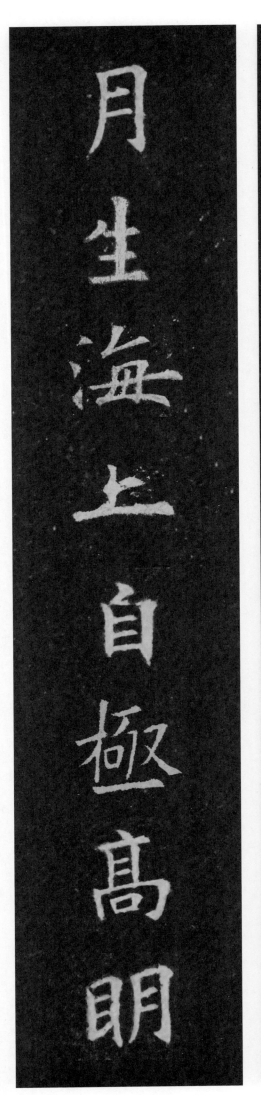
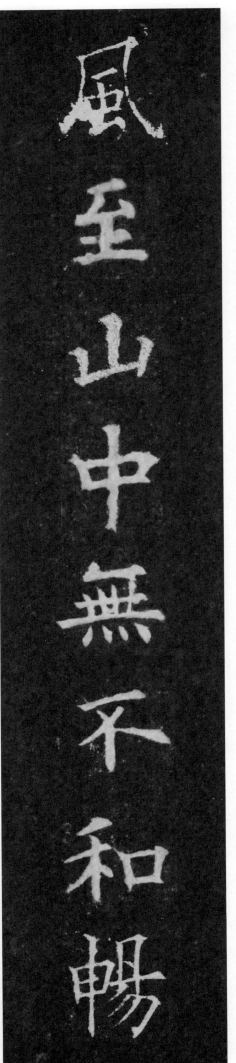

◎ 欧阳询《虞恭公碑》集联百副

风至山中无不和畅
月生海上自极高明

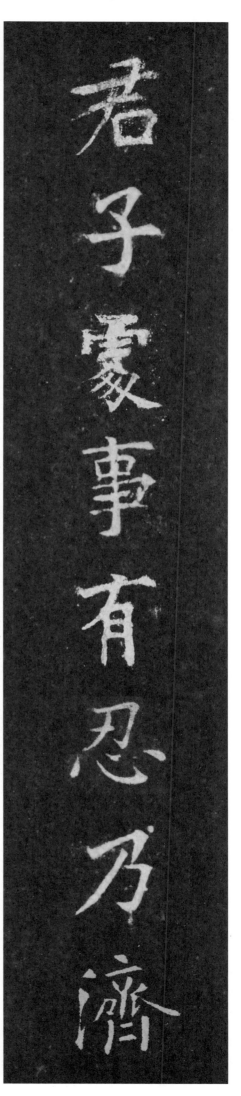

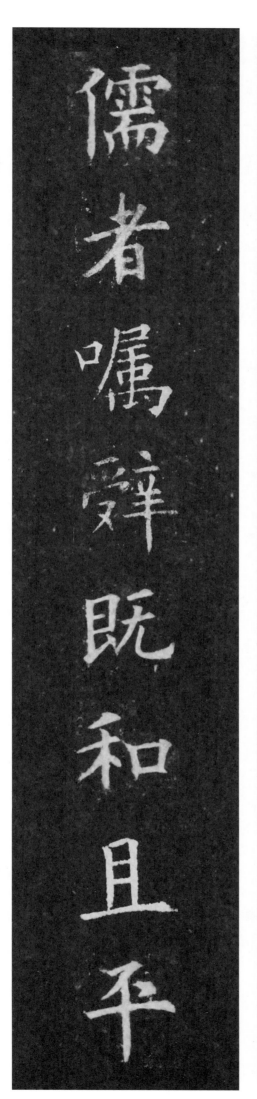

◎ 欧阳询《虞恭公碑》集联百副

君子处事有忍乃济
儒者嘱辞既和且平

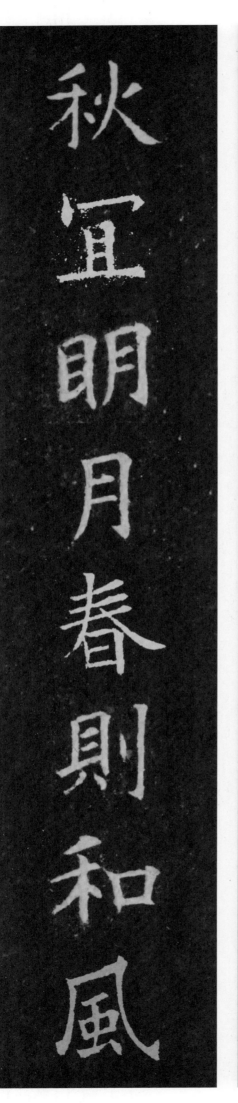
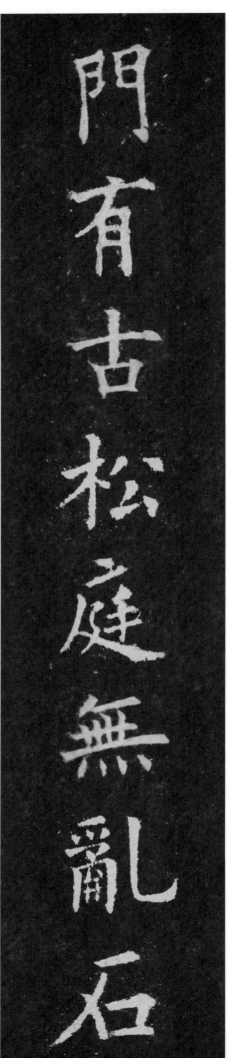

◎ 欧阳询《虞恭公碑》集联百副

门有古松庭无乱石

秋宜明月春则和风

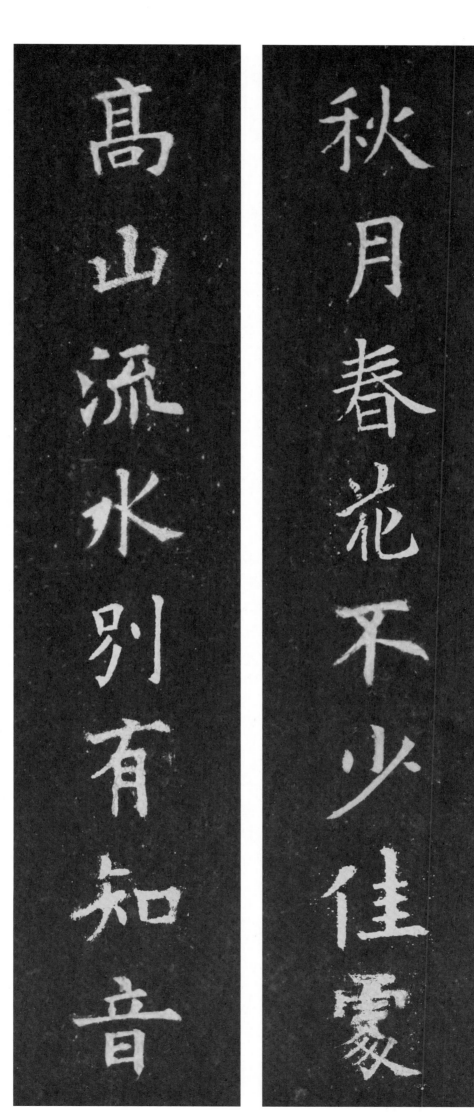

秋月春花不少佳处

高山流水别有知音

◎ 欧阳询《虞恭公碑》集联百副

秋月春花不少佳处
高山流水别有知音

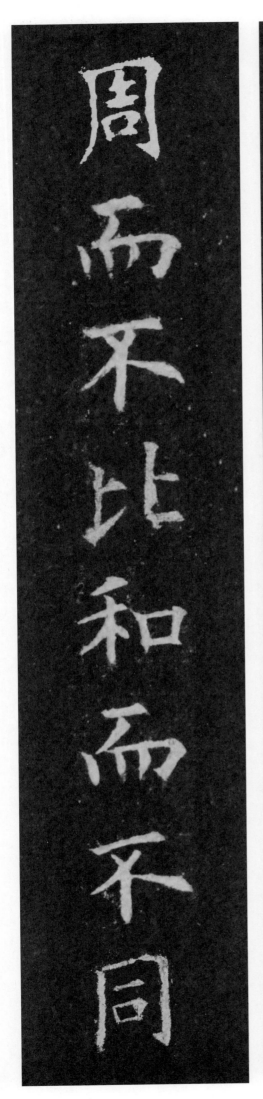

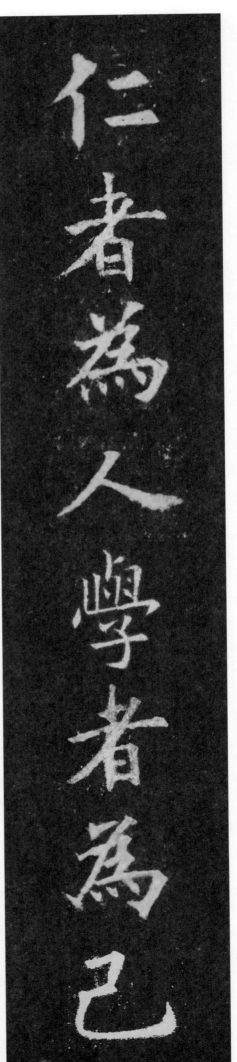

◎ 欧阳询《虞恭公碑》集联百副

仁者为人学者为己
周而不比和而不同

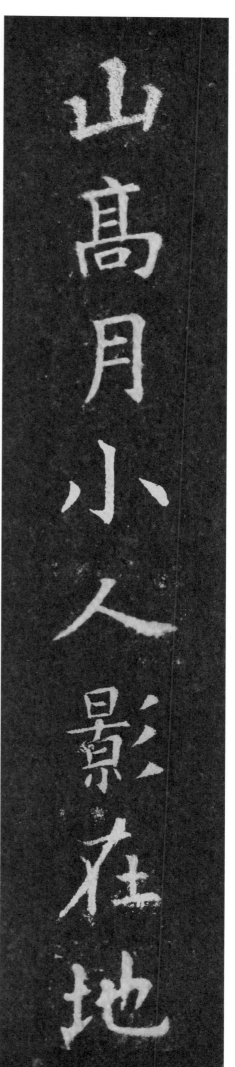

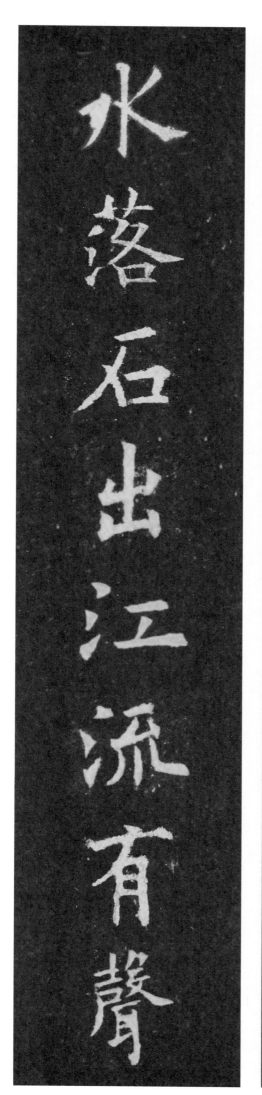

◎ 欧阳询《虞恭公碑》集联百副

山高月小人影在地
水落石出江流有声

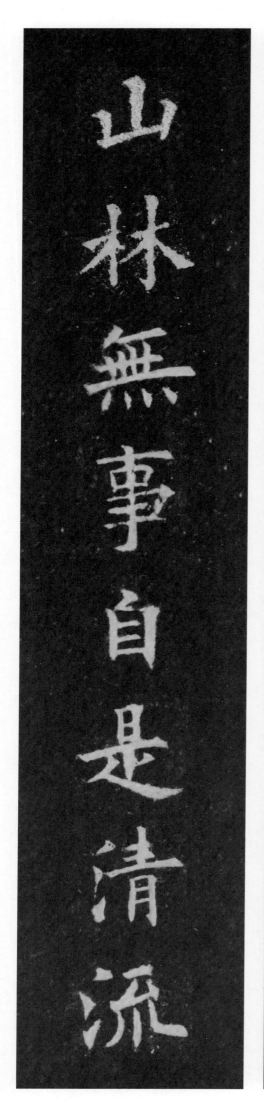
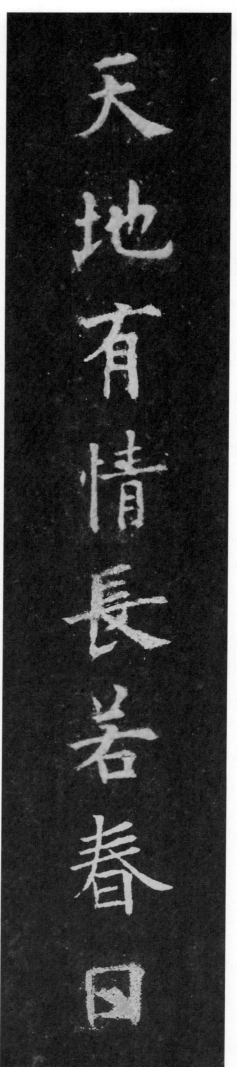

◎ 欧阳询《虞恭公碑》集联百副

天地有情长若春日
山林无事自是清流

天地有情长若春日
山林无事自是清流

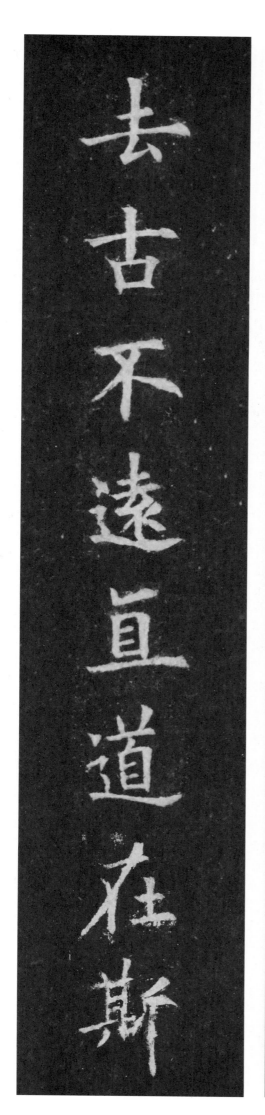
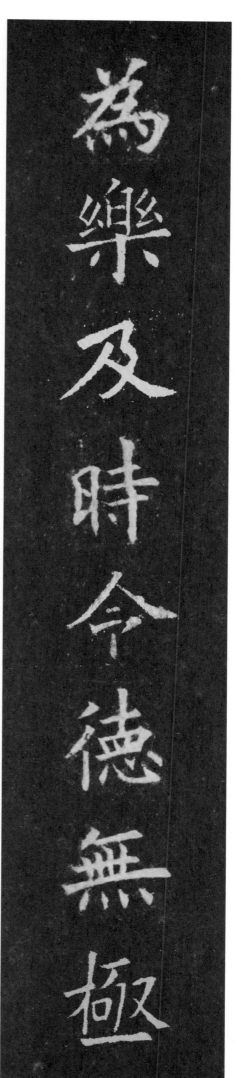

◎ 欧阳询《虞恭公碑》集联百副

为乐及时令德无极
去古不远直道在斯

中国历代经典碑帖集联系列

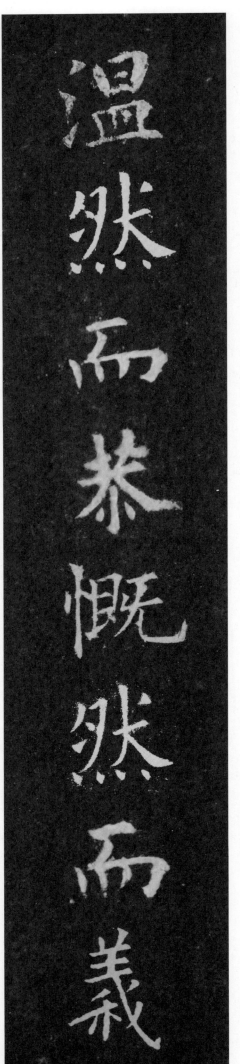

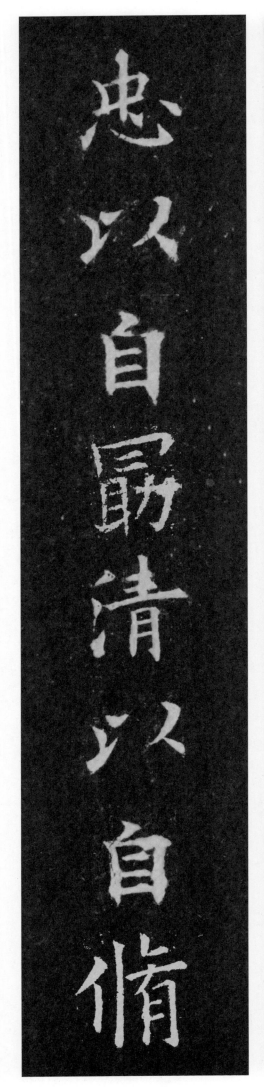

◎ 欧阳询《虞恭公碑》集联百副

温然而恭慨然而义
忠以自勖清以自修

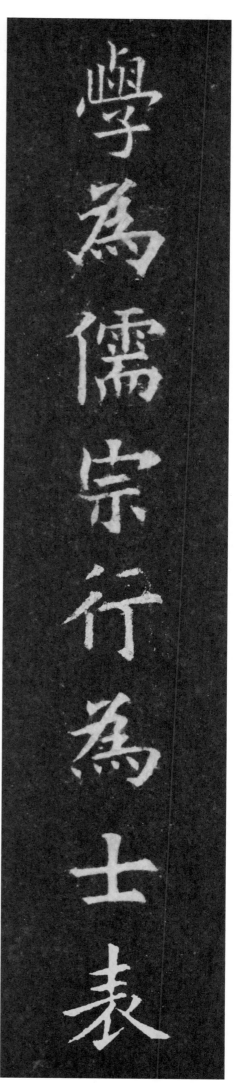

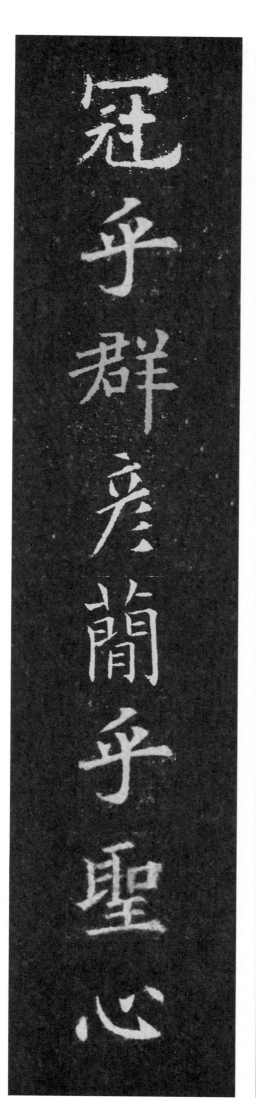

◎ 欧阳询《虞恭公碑》集联百副

学为儒宗行为士表

冠乎群彦简乎圣心

◎ 欧阳询《虞恭公碑》集联百副

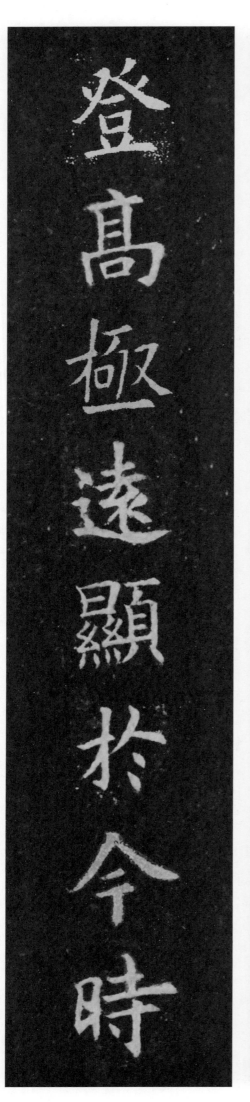

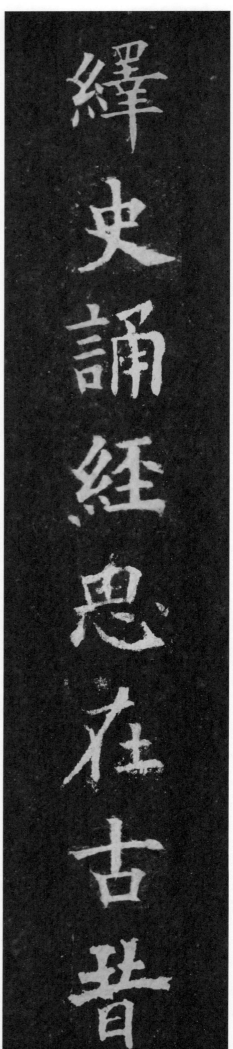

登高极远顯於今時

繹史誦経思在古昔

绎史诵经思在古昔
登高极远显於今时

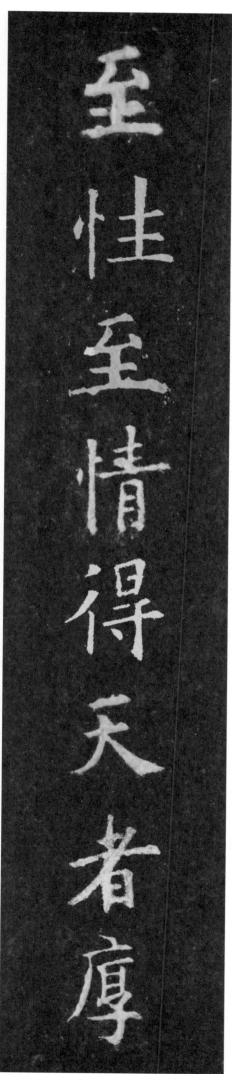

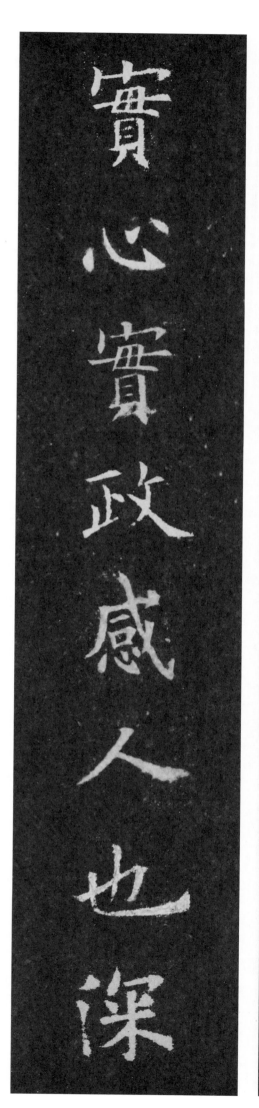

至性至情得天者厚

实心实政感人也深

中国历代经典碑帖集联系列

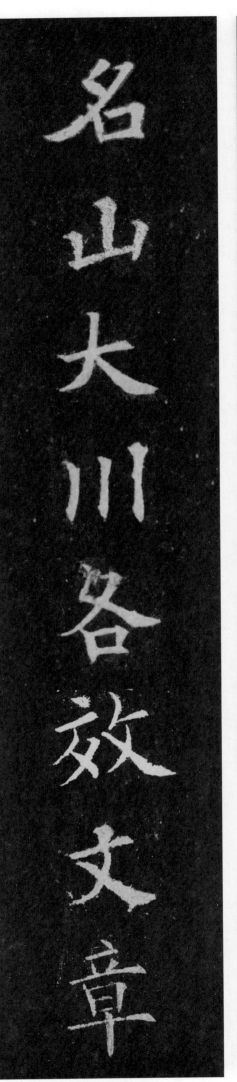
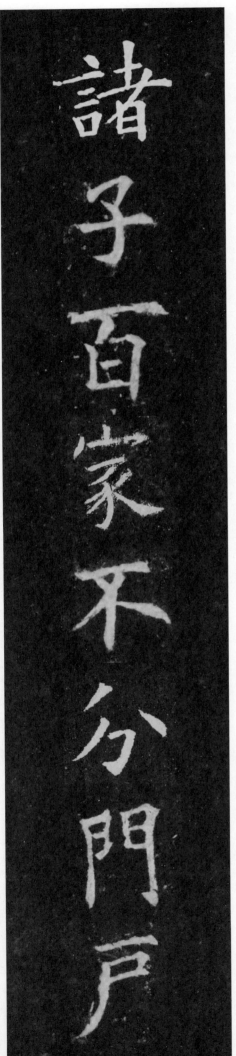

◎ 欧阳询《虞恭公碑》集联百副

诸子百家不分门户
名山大川各效文章

诸子百家不分门户
名山大川各效文章

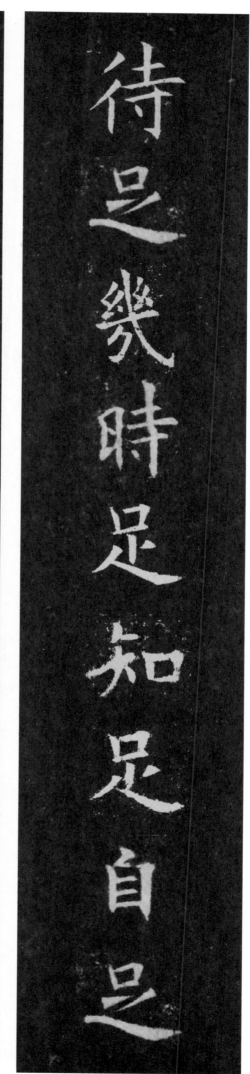

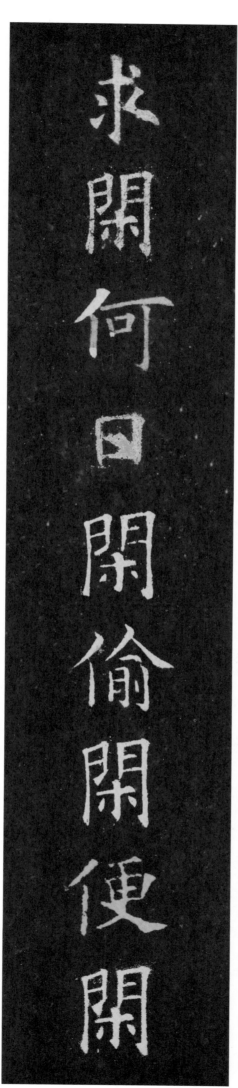

◎ 欧阳询《虞恭公碑》集联百副

待足几时足知足自足
求闲何日闲偷闲便闲

◎ 欧阳询《虞恭公碑》集联百副

真學問者終身無所謂滿足時

大本領人當日不見有奇異象

大本领人当日不见有奇异处
真学问者终身无所谓满足时

附：常用对联集萃

1. 人淡如菊／品逸于梅
2. 诗情画意／剑胆琴心
3. 一尘不染／万法皆空
4. 松风煮茗／竹雨谈诗
5. 淡交唯对水／雅意在鸣琴
6. 白云随鹤舞／明月逐人归
7. 风云三尺剑／花鸟一床书
8. 康乐求时道／清平俱古松
9. 试墨书新竹／张琴和古松
10. 静者心多妙／飘然思不群
11. 烟云随上下／山水列西东
12. 掬水月在手／弄花香满衣
13. 落叶飘蝉影／平流写雁行
14. 四诗风雅颂／三代夏商周
15. 笔落惊风雨／诗成泣鬼神
16. 开张天岸马／奇逸人中龙
17. 海为龙世界／云是鹤家乡
18. 有鹤松皆古／无花地亦香
19. 晓月照铁砚／朝露润竹窗
20. 书声半窗月／花影一帘风
21. 眼中沧海小／衣上白云多
22. 伴我书千卷／可人花一帘
23. 修身莫先寡欲／用意不如平心
24. 道德根于孝悌／清白传之子孙
25. 雅言诗书执礼／益友直谅多闻
26. 俯仰无愧天地／褒贬自有春秋
27. 每欲闲谈闻客至／方思小饮报花开
28. 爱种古梅临浅渚／削平修竹看青山
29. 闲看秋水无心事／静听天和兴自浓
30. 不是胸中存灼见／如何眼底辨秋毫
31. 百年日月壶中尽／万里云山画里看
32. 半空月影流云碎／十里梅花作雪声
33. 半榻有书邀月共／一春无事为花忙
34. 半岩松暝时藏鹤／一枕秋声夜听泉
35. 别开小径连松路／忽有朱栏出竹间
36. 残诗四壁拂尘看／疏雨一更横枕听
37. 苍龙日暮还行雨／老树春深更著花
38. 长笑右军称草圣／要知摩诘是文殊
39. 池荷出水清于我／庭草当风瘦可人
40. 窗竹影摇书案上／野泉声入砚池中
41. 翠竹黄花皆佛性／清池皓月照禅心
42. 多种梅花吟好句／遍寻蕉叶写新诗
43. 风吹古木晴天雨／月照平沙夏夜霜
44. 山泉酿酒香仍冽／芳草留人意自闲
45. 高山仰止疑无路／曲径通幽别有天
46. 闭户读书忘岁月／挥毫落纸走云烟
47. 花间酒气春风暖／竹里棋声暮雨寒
48. 白鸥自信无机事／玄鸟犹知有岁华
49. 几番琢磨方成器／十载耕耘自见功
50. 几上江湖诗一卷／窗前灯火夜三更

中国历代经典碑帖集联系列

◎ 欧阳询《虞恭公碑》集联百副

51	52	53	54	55	56	57	58	59	60
草木一溪文字香 江湖万里水云阔	赠句清于夜月波 交情淡似秋江水	九天星斗樽前落 万里春山眼底收	人因佳卉欲分栽 客有异书思借读	淡烟疏雨落花天 流水断桥芳草路	池小能将月送来 楼高但任云飞过	泉清莫恨出山迟 梅好不妨同月瘦	柳色和烟入酒中 梅花带雪飞毫上	座上同观未见书 门前莫约频来客	醉里题诗字半斜 梦中旧事时一笑

61	62	63	64	65	66	67	68	69	70
醉墨淋漓酒百杯 平生事业诗千首	瓶花落砚香归字 风竹敲窗韵入书	荣枯一枕春来梦 聚散千山雨后云	诗书非药能医俗 道德无根可树人	瘦竹几竿清味永 寒梅半阁素风存	修身岂为名传世 做事常思利及人	书山有路勤为径 学海无涯苦作舟	书有未曾经我读 事无不可对人言	树影横窗知月上 花香入梦觉春来	松室夜灯禅影静 莎庭春雨道心空

71	72	73	74	75	76	77	78	79	80
宋帖唐诗相表里 左图右史自精神	万顷烟波鸥境界 九秋风露鹤精神	忘怀杯酒逢人共 无价青山为我赊	屋里明珠堪代玉 云中奇骏欲追风	无瑕人品清如玉 有骨文章淡似仙	洗砚新添三尺水 藏书深入万重山	心至虚时能受益 日当暗处乃生明	虚心修竹真吾友 直道苍松是我师	一楼和气看山笑 半榻禅心映月圆	一曲玉箫明月夜 半帘梅影好风移

81	82	83	84	85	86	87	88	89	90
意静不随流水转 心闲还笑白云飞	有关家国书常读 无益身心事莫为	右军书法晚乃善 庾信文章老更成	与千卷图书为友 留一根脊骨做人	与有肝胆人共事 从无字句处读书	直上青天揽日月 欲倾东海洗乾坤	自喜轩窗无俗韵 亦知草木有真香	静以修身俭以养德 勤则不匮敏则有功	德树心田家常种福 香浮学圃人尽锄经	柳骨颜筋千秋楷法 韩潮苏海万顷文澜

91	92	93	94	95	96	97	98	99	100
春气遂为诗人所觉 夜坐能使画理自深	游目骋怀一层更上 山光水色四望皆通	存俨若思养浩然气 视已成事读未完书	绕寺千嶂松苍竹翠 山门一笑海阔天空	南浦波绿西山气爽 春风落日秋水天长	登黄鹤楼读赤壁赋 磨青铁砚歌白云诗	金玉其心芝兰其室 仁义为友道德为师	阅尽兴衰胸襟雪亮 看破因果得失冰清	见义则为锄其德色 当仁不让养此心苗	世事如棋让一着不为亏我 心田似海纳百川方见容人